**HOW TO
VISIT
AN ART
MUSEUM**

일러두기
- 책·잡지·신문 명은 『』, 작품명은 「」, 전시명은 〈 〉로 묶어 표기했습니다.
- 인명, 지명 등의 외래어 표기는 국립국어연구원에서 규정한 외래어 표기법을 따랐습니다.

미술관
100%
활용법

요한 이데마 지음 | 손희경 옮김

아트북스

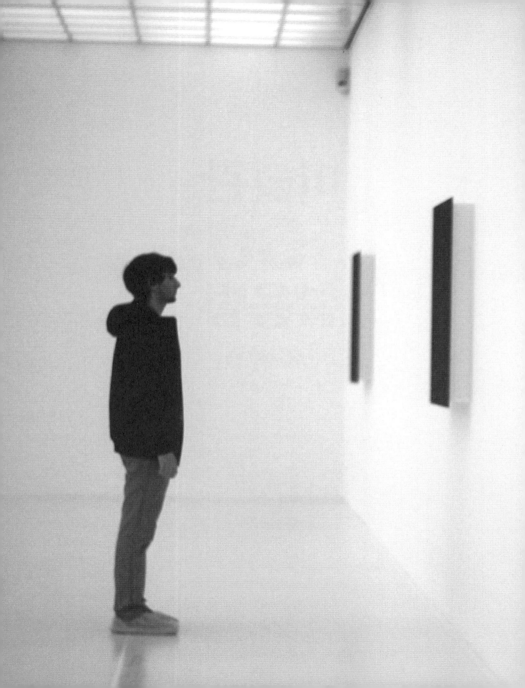

미술작품과 눈을 맞추고 서는 순간,
우리는 무슨 일이 일어나길 기대한다.

갤러리 안에 들어서면, 당신은 오롯이 혼자다.
미술관은 미술작품을 관람하는 데
특별한 설명이 필요 없다고 여기니까.

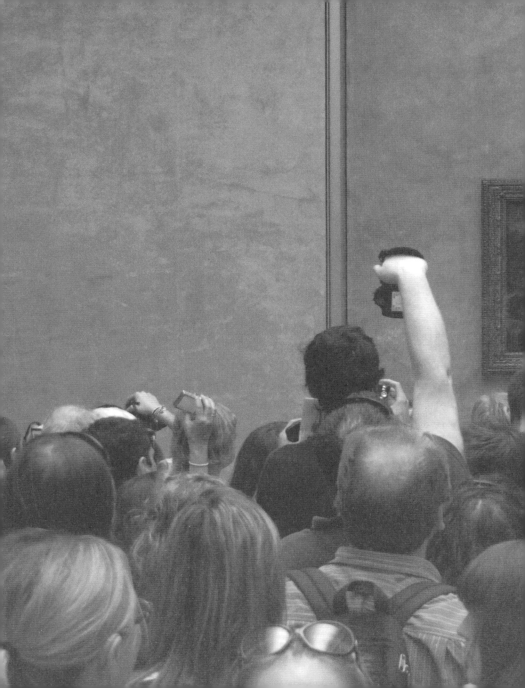

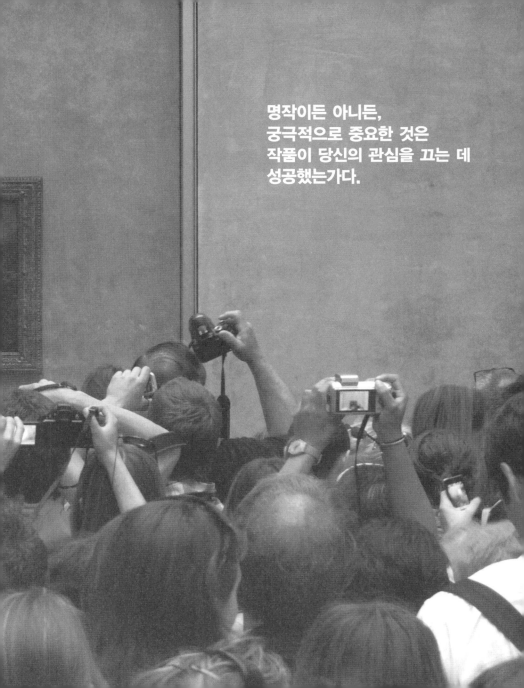

명작이든 아니든,
궁극적으로 중요한 것은
작품이 당신의 관심을 끄는 데
성공했는가다.

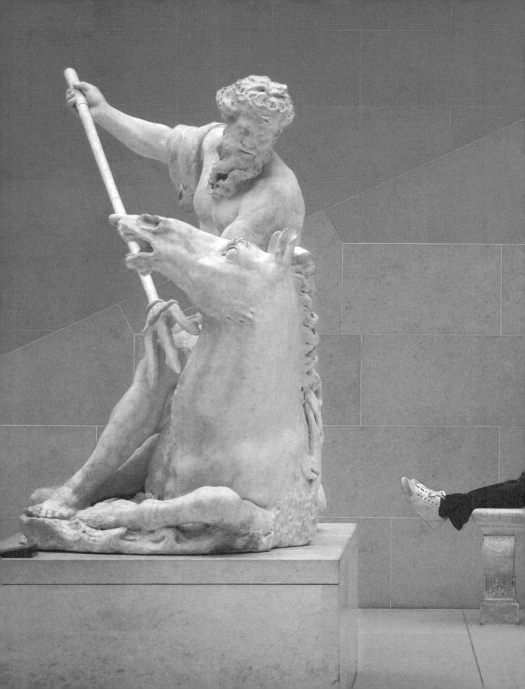

갤러리를 돌아다니면 왜 그토록 피곤해질까?
아무리 훌륭한 전시였다 하더라도 말이다.

교향곡 감상은 40분,
영화 관람은 두 시간이 걸린다.
하지만 미술관에서는 미술작품과
얼마나 시간을 보낼지
당신 스스로 결정해야 한다.

차례

차례

방황을 멈추고, 이제 행동하라

화이트큐브를 위해서가 아니었다면
이 책은 쓰이지 않았을 것이다.
그러니 화이트큐브에 관한
사실 한두 가지를 아는 것은 중요하다.

화이트큐브가 1970년대에 처음 등장했을 때, 그것은 크고 깨끗하고 중립적인—그러므로 순수한—하얀 공간이란 뜻이었다. 어떤 맥락에서도 자유로운 공간. 화이트큐브 안에는 당신과 미술작품, 그 사이에 아무것도 없이, 침묵 속에 그저 그 둘만 존재할 것이었다. 하지만 뭔가가 잘못됐다. 화이트큐브가 그 자체로 목적이 돼버린 것이다. 화이트큐브는 미술관과 예술가들이 '미술을 위한 미술'에 집중할 수 있도록 변명거리를 제공해주었다. 그 결과 화이트큐브 공간을 둘러싼 벽들은 고립시키는 것처럼, 그 청결함은 멸균된 것처럼 느껴지기 시작했고, 대개의 미술관은 실험실처럼 여겨지게 됐다. 화이트큐브는 그저 어떤 공간이라기보다 미술을 제시하는 하나의 방법을 대변하게 되었다. 그리고 그것이 오늘날까지 미술관을 경험하는 방식을 깊이 규정짓게 되었다.

이제 50년 가까이 지난 지금, 어쩌면 상황이 바뀌었다고 생각할지도 모르겠다. 미술관 종사자들은 그 이후 지어지거나 리노베이션 된 그 많은 멋진 미술관들을 좀 보라고 말할지도 모르겠다. 그들의 말이 맞다. 어떤 화이트큐브에는 창문이 있으며, 또 어떤 것은 스펙터클한 건축물을 뽐내기도 한다. 하지만 미술관이 우리에게 미술작품을 '차려내놓는' 격식은 바뀌지 않은 채 그대로다. 미술이 지난 반세기 동안 스스로 많은 면에서 다른 모습—이전에 비해 점점 다양하고 복잡하고 터무니가 없어졌다—을 보여준 반면, 미술관은 미술을 이전과 똑같이 단조롭고 미니멀리즘적인 방식으로 전시한다. 이 때문에 유명한 미술 컬렉터 찰스 사치|Charles Saatchi는 화이트큐브를 두고 "살균되었"으며 "걱정스러울 정도로 구식에 클리셰 투성이"라고 말하기도 했다. 그리고 이런 상황은 점점 나빠져서 마치 화이트큐브가 미술을 보여주는 유일한 방식인 것처럼 여겨지기에 이르렀다.

미술작품에서 미술작품으로 떠다니기

지나친 순수함은 미술관에 해롭다. 미술이 의미를 지니기 위해서는 현실 세계와 연결될 필요가 있다. 미술 비평가 제리 살츠Jerry Saltz가 적절히 언급했듯이 "울퉁불퉁 폭격 맞은 것 같은 환경에 미술을 내놓아야 한다는 게 아니라 공간이나 태도 양쪽 면에서 다른 방식들이 있다"는 뜻이다. 역설적이게도 미술관들은 대체로 그 평온함과 엄격함 때문에 미술을 해설하거나 맥락화하는 것을 좀처럼 받아들이지 못한다. 청결한 벽과 침묵은 적절한 이야기, 대화, 퍼포먼스, 파티 혹은 미술을 이해하거나 감상하도록 도와주는 그 어떤 접근법도 허용하지 않는다. 그럼에도 불구하고, 이는 많은 사람들이 미술관에서 좀 더 편안한 기분을 느끼기 위해 필요한 일종의 지표일 수도 있다.

미술 전문가와 애호가 들은 대부분 화이트큐브에 전폭적인 신뢰를 품고 있다. 그들은 그 덕분에 미술 주변에서 최상의 행동을 할 수 있다고 믿는다. 하지만 미술관에 가는 사람들 중에는 이와 다르게 느끼는 이들이 많다. 그들은 가치 있는 경험을 하게 될 거라는 희망 혹은 기대를 품고 미술관에 들어간다. 일단 안에 들어서면 그들이 작품에서 작품으로, 한 작품당 평균 10초 혹은 20초 정도를 쓰면서 옮겨 다니는 것을 볼 수 있다. 그들은 얼굴에 흥미를 나타내지만, 동시에 권태감을 느끼기도 한다. 그들을 좀 더 오래 관찰해보면 많은 이들이 길을 잃고 압도되어 당황하거나 심지어 지루해하는 것처럼 보인다는 것을 알아챌 수 있다. "미술과의 만남은 기대한 것처럼 언제나 잘되지는 않는다"라고 작가 알랭 드 보통Alain de Botton은 적는다. "기관이 미술을 제시하는 방식은 우리가 작품에 가 닿도록 우리를 불러들이지 않는다."

스스로 경험을 만들어나가자

미술관은 미술에 대한 우리의 개념이 형성되는 주요 장소로 기능한다. 그렇다면 미술을 이해하는 것에 관한 멋진 책들이 그토록 많은데도, 자신에게 이득이 되는 방식의 미술관 활용법을 알려주는 책은 왜 단 한 권도 없는 것일까? 미술과의 만남을 통해 우리는 보람을 느낄 수도 있고 심지어 어떤 깨달음을 얻을 수도 있다. 하지만 속지 말자. 그저 미술관 안에 있다고 해서, 위대한 미술작품 앞에 서 있다고 해서, 또 그것을 감상한다고 해서 당신의 미술 경험이 의미를 갖게 된다고 생각하는 것은 오해다. 그런 일이 일어나려면 아무튼 그 작품을 이해하거나 그것에 감동받음으로써 미술과 개인적인 연결고리를 가져야만 한다. 보통의 경우 그런 불꽃은 스스로 점화되지 않는다. 미술관이 그 여정에 도움이 되어주길 기대할지도 모르겠지만, 화이트큐브의 의례적 관습은 실은 대체로 정반대의 효과를 낳는다. 우리의 뜻깊은 경험을 방해하는 것이다.

좋은 소식은 자신의 미술관 경험을 당신 스스로 상당 부분 주도해 만들어나갈 수 있다는 것이다. 미술관이 작품을 그런 식으로 제시하는 데에는 합당한 이유가 있겠지만 그것을 어떻게 경험할 것인지는 스스로에게 달려 있다. 미술관이 살균된 하얀 공간처럼 보이고 느껴질 수 있겠으나 그렇다고 당신이 그에 맞춰 행동해야 하는 것은 아니다. 미술관 방문 후에 잘 다녀왔다고 느끼려면 실제로 다른 접근법을 취하는 편이 낫다. 그게 바로 이 책이 다루는 내용이다. 이 책은 미술관 방문을 뜻깊은 기억으로 바꾸려면 어떤 태도를 가져야 하는지에 관한 새로운 관점을 제공한다.

약간의 용기와 창의성

처음 가는 사람에게든 자주 찾는 사람에게든, 이 책은 미술관에 관한 신선한 관점을 전하고자 한다. 이 책은 미술관 에티켓이 상식적인지 비상식적인지를 보여준다. 또 좀 더 스스로 판단하게 함으로써 화이트 큐브가 제기하는 도전에 딴죽을 걸게 한다. 작가 거트루드 스타인Gertrude Stein이 제안한 "천천히, 하지만 꾸준히 걸어라" 같은, 미술관 안에서의 전형적인 행동으로 보람을 느끼기란 좀처럼 어려운 일이기 때문이다.

미술관 경비원이 관람에 도움이 될 수 있는 방법을 찾아라. 좋은 작품과 나쁜 작품을 구별할 수 있는 경험칙을 익혀라. 미술작품 이면에 숨어 있는 세계를 발견하는 법을 아이들에게서 배우라. 미술관에서 만족스럽게 머무르려면 때로는 잘 다져진 길을 벗어나 스스로 일을 처리하고 자기 뜻대로 통찰력 있게 이해해야 한다. 이 책은 작은 용기와 창의성을 발휘해 미술과 관계 맺는 새롭고 적극적인 방법을 알려줌으로써 당신의 미술관 방문을 진정 보람 있게 만들고자 한다.

『미술관 100% 활용법』은 호기심 넘치고 결단력 있는 미술관 관람객을 위한 실용적이고도 상상력 넘치는 안내서로서 기획되었다. 바라건대, 나는 독자가 이 책을 읽고 나서 미술관이 좀 더 생기 넘치고 보람을 주는 장소가 되기를, 그저 책을 읽기만 하기보다는 이 책이 전하는 메시지에 따라 행동하기를 바란다. 왜냐하면 궁극적으로 미술관이란 당신 스스로 만드는 것이니까.

요한 이데마

이 책을
읽는 법

미술관 방문을 가치 있게 만들기 위해서는 한 가지만 제대로 하면 되는 게 아니라, 꽤 많은 것들을 달리 해야 한다. 그러므로 『미술관 100% 활용법』은 처음부터 끝까지 순차적으로 이어지는 텍스트로 쓰이지 않았다. 대신 이 책은 당신의 방문을 좀 더 뜻깊게 만들어줄 32가지 제안들(혹은 방문 전략이라고 해도 좋다)을 담고 있다.

각각의 제안들은 이제까지 미술관에서 당신의 처신을 평가하고, 다르게 행동할 선택지들을 찾아보도록 영감을 불어넣고, 이의를 제기할 목적을 품고 있다. 이들 몇몇 팁들은 미술관의 내부 상황을 다루는 한편, 또 어떤 것들은 미술을 바라보는 법 혹은 다른 관람객들과 관계 맺는 법에 초점을 맞춘다. 독서의 즐거움을 위해 서로 다른 전략들에 번호를 매겨뒀지만 범주를 나누지는 않았다. 읽는 순서는 독자의 선택에 맡겨둔다.

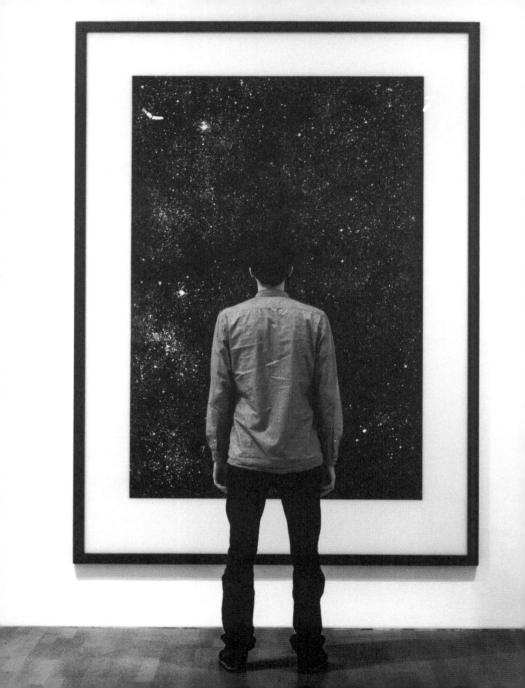

HOW TO VISIT
AN ART MUSEUM

미술관

100%
활용법

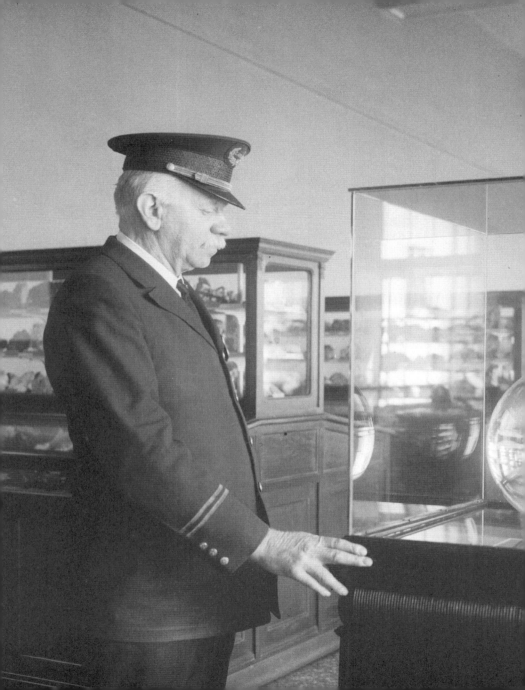

미술관의

눈

미술관 경비원은 미술관에서 가장 눈에 띄면서도 가장 쉽게 지나칠 수 있는 직원이라는 점에서 아이러니한 존재다. 조용하고 무표정한 얼굴을 하고 있기 십상인 경비원을 우리가 인간이기보다는 기계처럼 여기는 경향이 있기 때문일지도 모른다. 그건 정말 엄청난 오해다. 저널리스트 데이비드 월리스David Wallis가 썼듯이 "미술관 경비는 길 잃은 사람을 찾아내고 혼란에 빠진 사람을 인도하며 한 자리에 고정된 조각품에 걸음마쟁이가 부딪히는 것을 막아준다." 사진 찍는 사람, 음료를 몰래 들여오는 사람, 아마추어 미술 비평가를 견뎌내기 위해 경비들은 경찰관 같은 기민함과 유치원 선생님 같은 동정심을 모두 갖추어야 한다.

미술관 경비원을 최고의 존중을 받기에 부족함이 없는 미술계의 지상군이라고 생각하자. 그들 중 일부는 실제로 미술에 대해 놀라울 만한 지식을 갖추고 있다. 잭슨 폴록Jackson Pollock과 솔 르윗Sol Lewitt 같은 화가들도 미술관 경비로 일한 적이 있으니까. 또 이들 중 어떤 이는 난민일 수도, 전직 보디가드일 수도 있는 등 감동적인 인생사의 소유자일지도 모를 일이다. 경비원이 특히 더 흥미로운 이유는 그들이 미술관의 눈이기 때문이다. 날마다 그들은 우리가 미술에 매혹되고 감동을 받아 눈물을 흘리거나 지루해하는 모습을 목격한다. 이런 광경들 덕분에 그들은 흥미로운 통찰력을 지니게 된다.

지식, 영감 혹은 그저 평범한 재미의 재원財源으로서 미술관 경비원의 가치는 대단히 저평가되고 있다. 상당수의 경비원들이 일단 질문을 받으면 열정적으로 이야기를 한다. 거기에 바로 당신의 기회가 있다. 질문을 준비해서 갤러리가 조용할 때 움직여라. 어떤 대화를 나누든, 경비원들이 종종 미술관에 부족한 무언가를 제공할 수 있다는 사실을 알게 될 것이다. 바로 사람들 사이의 상호 교감과 미술에 관한 제대로 된 대화 말이다.

EXHIBITION CONTINUES AHEAD
TWENTIETH-CENTURY ART
←

천천히,
하지만 꾸준히 걸어라

미술관 다리museum legs囗 : 미술관에서 가만히 서 있는
사이사이 오랫동안 천천히 걸은 후 생기는 다리의 통
증. '쇼핑몰 발mall feet'과 유사하다.
예문: "세 시간 동안 발을 질질 끌며 〈옛 거장들〉전을
보았더니 미술관 다리 때문에 죽을 지경이야."

'미술관 다리'는 얼마나 운동을 많이 하는지와는 상
관없는 얘기다. 혹은 전시된 미술품에 얼마나 감격했
는지와도 관계없다. 미술관 다리는 누구나 걸릴 수 있
다. 사람들에게 시골길을 걷는 것과 미술관에 방문
하는 것 중 무엇이 육체적으로 더 피곤한지 물어보면
많은 경우 후자를 택할 것이다.

전시가 아무리 멋지더라도 갤러리를 돌아다니는 것이
설명할 수 없을 정도로 근육을 피곤하게 만드는 이유
는 무엇일까? 긴 거리를 걸었기 때문이라고 생각한다
면 다시 맞춰봐라. 피곤해지는 원인은 다른 데 있다.
어슬렁어슬렁 걸었기 때문이다. 당신의 다리가 걷는
속도의 도움 없이 오로지 당신을 지탱해야 했기 때문
이다.

정상적으로 걸을 때 당신은 다리를 지속적으로 또 일
정한 리듬으로 풀어준다. 하지만 미술을 감상할 때
는 여러 번 멈춰 섰다가 다시 걷다가 하는 등 불규칙

적으로 움직이게 된다. 특히 곰곰이 생각하는 자세로
서 있는 것은 근육과 관절에 불균등하게 스트레스를
준다.

하지만 진 빠진 기분이 드는 이유를 순전히 육체적인
것으로만 설명할 수도 없다. 미술이 일으키는 아름다
움, 재미, 감정, 충격 그리고 놀라움은 당신의 눈과 뇌
를 동시에 움직이게 만든다. 당신이 거기 있는 모든
것을 보고자 해서 미술을 과다 섭취했을 때는 특히
더 그렇다. 여기에 일반적으로 미술관들이 앉을 자리
를 거의 마련하지 않는다는 사실을 더해보자. 그러면
아픈 미술관 다리 한 쌍을 위한 완벽한 조합이 완성
된다.

작가 거트루드 스타인이 현명하게도 "미술관 안에서
는 천천히, 하지만 꾸준히 걸어라"라고 제안했을 때
그녀는 아마도 이 점을 알았던 것이 아닐까? 미술관
다리에 걸리는 걸 꼭 피하고 싶다면 엄마의 잔소리를
기억하라. 반드시 휴식을 취하고, 모든 걸 한 번에 다
보려고 하지 말고, 이따금 앉는 것을 잊지 말고, 계속
수분을 섭취하고, 끼니를 놓치지 마라. 미술은 굉장
한 자극이라서 회복기가 필요하다. 결국 미술관 다리
는 스스로를 돌보고 회복할 시간을 가지기 위해 존재
하는 셈이다.

사람이 없는 그림들

풍경화란 사람이 없는 그림이다.
이게 전적으로 진실은 아니지만,
바로 이 점이 풍경화가들이
맞닥뜨린 본질적인 도전,
즉, 자연 풍경만을 주인공으로
어떻게 메시지를 전달하는지를 가리킨다. →

당신은 아마도 이전에 풍경화를 본 적이 있을 것이다. 사실 많은 미술관들이 파노라마 그림을 전시하고 있는데, 사람들은 풍경화가 마땅히 제공해야 하는 것에 대해 잘 잊는 경향이 있으며, 미술관들 또한 이 점을 잘 일깨워주지 않는다. 아마 당신은 그저 풍경을 즐기고는 다음 경치로 옮겨 가겠지만, 제대로 된 풍경화 장면은 의미와 상징으로 가득하다. 소설가 마르셀 프루스트Marcel Proust는 "진정한 발견의 여행은 새로운 풍경을 보는 것이 아니라 새로운 눈으로 보는 것이다"라고 썼다. 이 목적을 이루기 위해 풍경화를 더 깊이 이해할 수 있도록 해주는 세 가지 가이드라인을 제시한다.

풍경화가들의 목적이 그저 그들이 본 풍경을 당신과 나누고자 하는 것이라고 여긴다면 잘못 생각했다. 풍경화가들은 좋은 그림이라면 응당 그렇듯 진실을 전면에 내세우는 법이 없다. 파노라마는 거의 언제나 이상화된 풍경이다. 현실을 모방하긴 하지만 얼마나 정확히 모방했는지 그 정도는 다양하며, 때로는 전적으로 상상의 산물이기도 하다. 풍경화는 예술가가 당신에게 보여주고 싶은 것을 드러낼 뿐이다. 그리고 바로 그 점이 재미있는 도전거리다. 카스파르 다비트 프리드리히Caspar David Friedrich의 「대 보존지The Great Preserve」이든 클로드 모네Claude Monet의 「엡트 강가의 포플러」이든, 풍경화를 면밀히 살펴본다면 예술가가 당신의 눈과 게임을 하고 있다는 사실을 알려주는 뭔가를 반드시 발견할 수 있을 것이다.

2

자연은 세월이 흘러도 변함없지만, 캔버스에 포착된
풍경은 언제나 예술가가 생존하던 시대의 보편적인
관점과 연결되어 있다. 역사의 한 시점에 풍경화가들
은 이미 확립된 미 개념의 법칙에 맞춰 모든 나무, 바
위, 동물을 주의 깊게 배치했다. 그런 다음 풍경화는
낭만적이고, 인상주의적이 되었으며, 그다음에는 모
더니즘적으로 변했다. 파노라마 풍경은 그것이 그려
진 당대의 이상을 투사한다. 풍경에서 그런 이상들을
발견해 내는 것은 당신 몫이다.

3

파노라마 풍경은 '행복한 작은 나무들'에 관한 것이
아니며 궁극적으로 스스로의 마음속 풍경을 비추는
것이다. 클로드 모네의 「아르장퇴유의 다리」 바로 옆
물속을 헤치고 들어가 거기 있고 싶다는 열망처럼,
최고의 풍경화는 멜랑콜리, 자부심 혹은 어쩌면 노스
탤지어 같은 정제된 감정을 전달한다. 그리고 그런 감
정들이 반대로 삶에 관한 이런저런 생각들에 영감을
불어넣을 수도 있다. 그러니 그저 풍경을 즐기는 데
그치지 말고 그 풍경이 당신 내면에 불꽃을 일으키는
감정을 느껴보도록 하라. 그리고 예술가가 전달하고
자 애썼던 메시지가 무엇인지 생각해보자. 철학자 앙
리 프레데리크 아미엘Henri-Frédéric Amiel은 이렇게 말했
다. "모든 풍경화는 정신의 상태다."

미술이라는
사건이 일어날 때

한밤중 주위에 아무도 보는 사람 없이 갤러리에 그림이 걸려 있을 때, 그럴 때도 그것을 미술작품이라 할 수 있을까? 밤이나 낮이나 그 그림은 실제 존재하는 작품이니 아마도 이 질문에 '그렇다'라고 답할지 모르겠다. 하지만 이 철학적 사고 실험에 대한 다른 대답도 있다. 현대 철학자들은 시각이 당신의 눈을 자극하는 감각이라고 믿는다. 그러니 무언가를 보는 눈이 없다면 시각도 존재하지 않는다. 미술은 그러므로 관찰될 때에만 일어나는 일이다. 무슨 말인지 이해가 가는가?

미술작품이 사물 혹은 감각을 재현하는 것이라고 믿든 그렇지 않든 간에, 작품에 눈을 맞추고 선 순간 우리는 무슨 일이 일어나기를 기대한다. 이때 우리는 놀라거나 영감을 얻거나 심지어 도전받기를 바라는 것이다. 다른 관람객들이 이런 순간을 경험하는 것을 목격하는 일은 매혹적일 수 있다. 예술가 폴 맥카시 Paul McCarthy의 도발적인 설치작품에 누군가가 경외감과 혐오감을 느끼는 것을 보는 일은 아주 재미있을 수 있다. 어린 소녀가 제프 쿤스Jeff Koons의 금속 작품인 「풍선 개」에 비친 자신의 모습에 얼굴이 환해지는 것을 보는 일은 대단히 귀한 경험이다.

미술관은 사람들을 관찰하기에 더없이 완벽한 곳이다. 미술을 바라보는 사람을 관찰하는 것은 미술 자체만큼이나 흥미로울 수 있다. 사람들 관찰하기를 미술관에 갈 때마다 하는 일로 삼으면 표정, 멈춤 그리고 깊은 사고가 문화적으로 안무되어 나타나는 아름다운 춤을 목격하게 될 것이다. 이런 장면을 가장 잘 보려면 작품에서 좀 떨어진 위치이되 사람들의 얼굴이 잘 보이는 곳을 골라야 한다. 단순한 관찰과 관람객들을 뚫어지게 쳐다보는 것을 구분하기는 아주 어려우니 좋은 의도를 품고 봐야 함을 잊지 말자.

미술작품 앞에 서 있는 것과 그것을 바라보는 것이 늘 같은 의미를 띠지는 않는다. 미술관에서 사람들의 행동에 주의를 기울일 때, 꽤 많은 관람객들이 전시된 작품에는 거의 눈길도 주지 않은 채 이리저리 돌아다니기만 한다는 사실을 알아차리게 될 것이다. 바로 여기에 미술관이 던지는 진정한 도전이 있다. 즉, 사물들과 사람들 사이의 진정한 교감을 만들어내는 것 말이다. 지금쯤이면 결국 현대 철학자들의 의견에 좀 더 동의하게 되었을지도 모르겠다. 미술은 벽에 걸려 있는 사물이 아니라 그것을 보는 사람과 만날 때에만 일어나는 사건이라는 것을.

아름다움과

엉터리

고미술품 딜러 스코트 윌슨Scott Wilson이
버려진 것들에서 엉터리 작품을 찾아냈을 때
그의 친구들은 미술관을 시작하는 게
어떠냐고 했다. 그래서 그는 그렇게 했다. →

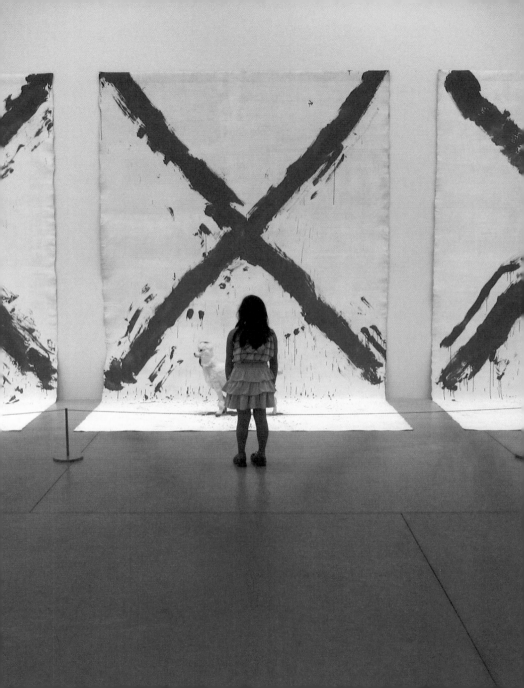

윌슨의 '나쁜 미술관'에서 열린 〈무시하기엔 너무 나쁜 미술art too bad to be ignored〉 전시는 의도만큼은 진지하지만 심각한 결함을 지닌 작품에 주목했다. 전시된 작품들은 재능 있는 예술가들이 엉망으로 만든 것부터 붓도 제대로 다루지 못하는 화가들의 것까지 다양했다.

나쁜 미술 관람은 놀랄 정도로 유익할 수 있다. 이는 온전한 미술작품을 창작하는 예술가들의 도전이 어떤 것인지 이해하게 한다. 또한 괜찮은 미술관에 작품이 걸린다고 해서 예술가들이 언제나 성공하는 것은 아니라는 사실도 알게 해준다. 일단 이러한 것들을 깨닫고 나면, 당신은 미술관 관람객으로서 엉터리에서 아름다움을 구분하는 법을 스스로 깨달아야 한다는 점을 알게 된다. 나쁜 미술에서 좋은 것을 구분하려면 학술적인 전문성이 필요할까, 아니면 그저 취향의 문제일 뿐일까?

다행히도, 예술가 에드 루샤Ed Ruscha는 우리에게 유용한 경험칙을 알려준다. 그는 이렇게 제안한다. "좋은 미술은 '와아! 응?'에 반대되는 '응? 와아!' 같은 반응을 이끌어내야 한다. 전자는 나쁜 미술임을 나타낸다." 다른 말로 하면, 처음에 말문을 막고 나중에 우리를 놀라게 하는 미술은 주로 표면적이거나 충격적인 요소로 흥미를 끄는 미술보다 장기적으로 더 보람찬 경험을 줄 수 있다.

처음에 말문을 막고
나중에 우리를 놀라게 하는 미술은
주로 표면적이거나
충격적인 요소로 흥미를 끄는 미술보다
장기적으로 더 보람찬 경험을 줄 수 있다.

어떤 그림을 보고 첫눈에
혐오하게 되었다 해도 괜찮다.
하지만 계속 바라보라.

어떤 그림을 보고 첫눈에 혐오하게 되었다 해도 괜찮다. 하지만 계속 바라보라. 어쩌면 이렇게 생각하게 될지도 모른다. 이게 뭐지? 왜 이렇게 흉한 거지? 누가 이 따위 것을 만들고 싶어 하는 거지? 이게 당신의 원초적인 '응?' 반응이고 그렇게 반응하는 것은 정당하다. 하지만 계속 바라보면 좀 더 발전된 반응을 하게 되고 아마 더 많은 것을 발견하게 될 것이다. 더욱더 강렬하게 그 그림을 싫어하게 될 수도 있지만 작품과 자기 자신 양쪽에 대한 풍부한 이해에 도달할 수도 있다. 대개의 경우 당신의 판단은 반대 방향으로 나아가게 될 것이다. 처음에 좋지 않다고 생각했던 것이 호기심을 불러일으키고, 심지어 즐거움을 주며, 사색에 잠기게 할 것이다. 작품이 '응?' 반응에서 천천히 '와아!'로 옮겨 갈 때, 당신은 좋은 미술은 시간이 걸린다는 것을 이해하게 될 것이다. 아니면 미술 비평가 제리 살츠가 썼듯이, "나쁜 미술은 그와 정확히 반대로 '누가 상관이나 한데?'의 반응으로 귀결된다."

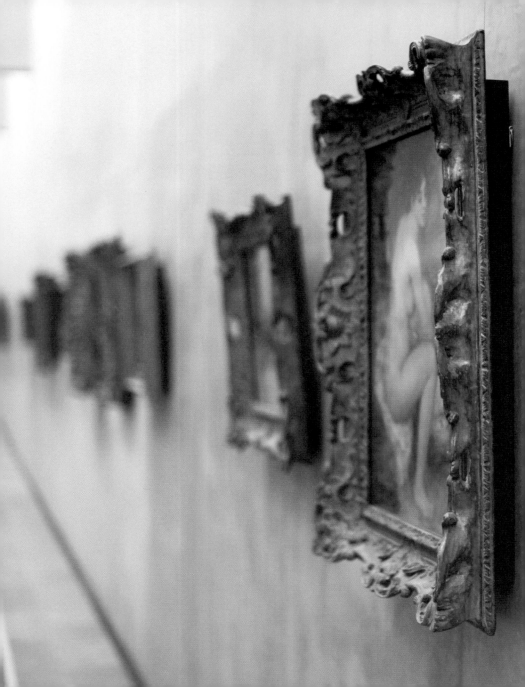

미술이 끝나고
세상이 시작되는 곳

당신이 좋아하는 그림을 떠올려보자. 눈을 감고도 설명할 수 있는 그런 그림을 말이다. 이제 그 그림이 어떤 액자에 끼워져 있는지 기억해보자. 온갖 금빛 나뭇잎들이 조각된 것? 가느다란 흑단으로 된 단순한 틀? 아무 틀도 없는 것? 열에 아홉은 희미하게조차 기억하지 못한다.

_필 다우스트Phil Daoust, 저널리스트

한 미술관이 액자에 관한 대담한 기획 전시를 연 적이 있다. 그림은 몇 점 안 되었지만 액자는 대단히 많았다. 액자가 그저 그림을 보호하는 용도의 나뭇조각 정도라고 생각했다면, 그 전시는 당신의 생각을 바꿀 만한 것이었다.

액자는 순전히 실용적인 용도를 넘어서 그 자체로 목적이 되기도 한다. 나쁜 날씨를 창문을 통해 보면 더욱 나빠 보이는 것을 알아차린 적이 있는지? 그게 바로 액자가 그것이 감싼 그림에 대한 인지에 영향을 미치는 방식이다. 액자는 당신의 시각 경험을 강화한다. 즉, 액자 전문가이자 『그림보다 액자가 좋다Defining Edges』의 지은이 윌리엄 베일리William Bailey가 썼듯, "액자는 관람자와 그림 사이의 매개체다." 액자 없이는 미묘한 색채 균형과 그림의 세세한 요소를 많이 놓칠 수 있다. 그래서 예술가 대다수는 틀을 씌우는 것을 작품의 일부로 간주한다. 반 고흐Vincent van Gogh는 "액자 없는 그림은 육체 없는 영혼과 같다"라고 말하기도 했다.

액자가 특히 호기심을 자극하는 데는 그것이 미술이 끝나고 세상이 시작되는 곳을 규정하기 때문이다. 이 섬세한 결정이 강력한 견해를 형성하는 데 기여한다. 어떤 예술가들은 조각의 받침대나 극장의 무대가 그런 것처럼 액자가 그림을 홀로 존재하도록 감싸야 한다고 느낀다. 이렇게 하면 당신은 그림을 즉각적인 존재감을 가지는 눈에 띄는 것으로서 경험하게 된다. 또 다른 이들은 액자가 물리적 세계—갤러리의 벽—에서 그림이라는 상상의 영역으로 부드럽게 넘어가도록 만든다고 믿는다.

한 발자국 뒤로 물러나면 당신은 미술관 전체를 당신의 경험을 틀 짓는 액자로서 여길 수도 있다. 화이트 큐브가 순수하게 보일수록, 그것은 전시된 작품의 시각효과를 증폭시키기 위한 다량의 '비밀' 스포트라이트, 주의 깊게 선택된 벽 페인트 색깔 그리고 많은 다른 묘책을 갖고 있기 마련이다. 이 점에 주의를 기울이면 미술관 방문 목적에 미술관 연출법을 알아낸다는 흥밋거리를 더 추가하게 될 것이다. 모든 그림은 환영을 통해서만 생명력을 띠게 되므로, 이렇게 자문해봐도 좋겠다. 하나가 시작되고 다른 것이 끝나는 곳은 어디일까?

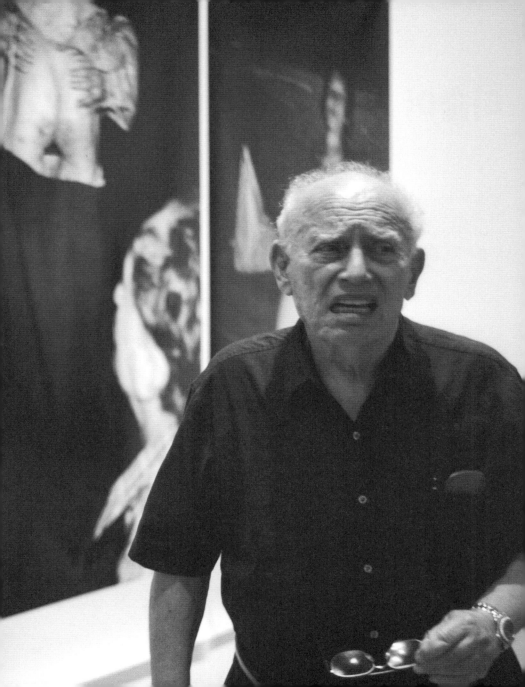

할 수 있다면 놀라게
해 봐

일요일 아침이다. 당신은 막 맛있는 브런치를 먹었고 기분이 아주 좋은 상태로 미술관으로 걸어 들어간다. 처음 마주치는 것은 예술가의 소변에 담군 십자가 사진이다. 다음은 코끼리 똥으로 만든 흑인 성모마리아로, 포르노그래피 이미지의 콜라주 앞에 놓여 있다. 갑자기 기분이 좀 덜 좋아진 듯하다. 대체 뭐가 문제일까?

경외감이나 혐오감을 품게 하는 미술—예를 들어 포르노, 체액, 죽음과 부패—은 당신을 안전지대 밖으로 내몰 수 있다. 그리고 미술관들은 대체로 그런 경험을 하는 당신을 친절히 이끌어주지 않는 편이다. 그림이 거대한 질膣을 생생하고 노골적으로 묘사하고 있다면 대체 어디를 봐야 하나? 갤러리 안에서 나는 냄새가 썩어 가는 소머리를 담은 유리 상자에서 나온다는 걸 알게 됐을 땐 어떻게 하나? 그냥 나가버릴까? 물론 그럴 수 있다. 하지만 미술이 오로지 아름답고 정신을 고양시키는 것이어야 한다고 생각한다면 당신은 중요한 점을 놓치고 있다.

충격적인 미술을 적절히 상대하는 방법은 무엇일까? 애초의 감정 반응을 살펴보는 것부터 시작하자. 키득거리고 싶다면 그렇게 해라. 숨이 턱 막히거나, 울거나, 화가 나거나 소리를 지를 수도 있다. 예술을 감상

하려면 조용하고 차분해야 한다고? 충격을 내면화하는 것은 작품을 이해하기 위한 필수적인 첫걸음이다.

원초적인 '엇' 하는 반응이 사라지고 나면 애초에 왜 그렇게 반응했는지 스스로에게 묻길 바란다. 당신을 불편하게 한 것은 무엇이었을까? 자신의 감정을 헤아려 끌어안으려 해보고 다른 작품이었다면 어떻게 했을지 생각해보자. 단서들을 찾고 라벨을 읽어보자. 예술가는 무엇을 주장하기 위해 도발한 것일까? 그는 당신의 감정을 상하게 하고 싶은 걸까? 최초의 충격을 벗어나고 나면 곱씹을 만한 생각이나 메시지를 발견하기 쉽다. 효과적으로 전달되려면 어느 정도의 논란이 필요한 그런 종류의 것들 말이다.

많은 예술가들은 충격을 만들어내는 것이 거꾸로 현실 그 자체를 보호하려는 목적을 지닌 사람들의 의무라고 느낀다. "사회 환경은 충격적입니다. 그런 점에서 예술은 사회의 거울이 되고 있는 것이지요"라고 한 예술가는 말한다. 미술관은 우리가 자유롭고 또 다소 천진한 방식으로 충격을 경험할 수 있는 공공 공간이며, 그런 곳은 미술관 말고는 거의 없다. 이 덕분에 엄청나게 계몽적일 수 있는 곳이 바로 미술관이다. 이제 이 자유를 만끽하여 자발적으로 충격을 받도록 하자. 그 결과 당신은 더욱 강인해질 테니.

하지만, 이게 미술인가요?

이런 질문 하는 사람 꼭 있다.
"하지만, 이게 미술인가요?" →

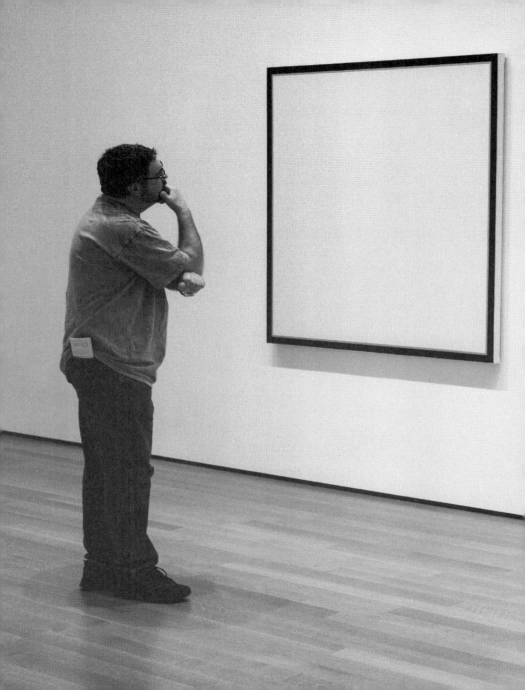

회화에서 퍼포먼스, 레디메이드 사물에서 공간, 압도적으로 아름다운 것에서 끔찍할 정도로 추한 것에 이르기까지, 미술의 모습이 하도 다양하기 때문에 이 질문은 자주 타당하게 여겨진다. 그런데 이것은 대답이 훨씬 더 중요한 질문이다. 예술에 대한 낡아빠진 관점은 종종 비현실적인 기대를 낳기도 하며, 그 때문에 미술관 방문이 실망스럽게 끝날 수도 있다.

설명할 수 없다고 여겨지는 어떤 것을 말로 풀어내는 것은 많은 이들에게 직관에 어긋나는 일처럼 느껴질 수도 있다. 하지만 미술은 정의되는 것을 거부한다고 말하는 사람들은 사태를 굳이 애매하게 만들어버리고 마는 셈이다. 가능한 최선의 방식으로 미술을 정의하는 것은, 미술을 이해하는 데 있어 매우 중요하다. 그렇다고 해서 미술을 정의하는 단 하나의 옳은 방법이 있다는 뜻은 아니다. 미술은 다양한 해석에 열려 있다.

많은 사람들은 어떤 작품이 미술이라는 자격을 얻으려면 그것이 아름답거나 영감을 불어넣어야 한다고 믿는다. 그런 사람들이 일탈적인 어떤 작품과 마주쳤는데 미술관이 그 작품을 이해시키기 위해 직접적인 조치를 취하지 않을 때, 그들은 그냥 흥미를 잃어버린다. "이게 다예요?" 도널드 저드Donald Judd의 금속 상자를 바라보면서 그들은 묻는다. 혹은 카렐 아펠Karel Appel이나 잭슨 폴록의 작품 앞에서 이렇게 말하기도 한다. "우리 아들도 이건 하겠네." 분명, 정의定義는 안전지대처럼 기능하기도 한다. 어떤 미술이 너무 모호해서 누군가의 취향에 들어맞지 않는다면, 그때 그것은 엄청난 불안감을 자아낸다.

미술은 정의되는 것을
거부한다고 말하는 사람들은
사태를 굳이 애매하게
만들어버리고 마는 셈이다.

미술을 즐기기 위해
필요한 것은 약간의 맥락과
올바른 마음가짐이 전부다.

어떤 사람들은 미술을 후천적으로 습득한 취향이라고 여긴다. 와인이나 치즈처럼 그것을 이해하기 위해서는 교육이 필요하다는 것이다. 하지만 미술을 즐기기 위해 필요한 것은 약간의 맥락과 올바른 마음가짐이 전부다. 그렇다면 미술을 정의하는 어떤 방식이 미술관에서 유용하게 쓰일까? 먼저 미술이 무엇을 할 수 있는지 의식하도록 해보자. 눈앞에 놓인 사물 너머, 머릿속 저 뒤편에 놓인 모든 가능성의 세계를 가지고 예술가가 성취하고자 했던 것이 무엇인지를 발견해보자. 예술가 지네브 세디라Zineb Sedira는 이렇게 이야기한다. "미술은 당신이 (일상을) 탈출하도록 돕고, 정치적이며 개인적인 입장을 표명하게 하며, 세계를 사고하고 그에 대한 인식을 높이고 의문을 제기하며, 이야기를 하고, 기억을 기록해 계속 살아 있게 하며, 사상과 세계에 도전한다. 세계를 시적으로 보라. 당신이 바라는 대로 세계를 바라보라." 바로 이런 생각—혹은 바란다면 정의라고 해도 좋다—을 품고 있어야 한다. 이것이 미술에 대한 당신의 기대를 조절하도록 도울 것이다. 다음번에 미술관에 갈 때 이 점을 기억한다면 미술관 방문을 한결 보람 있게 만드는 데 도움이 될 것이다.

아직 만나지 못한
친구들

"미술 경험의 궁극적인 모델은 좋은 저녁 식사 자리의 대화다"라고 미술관 전문가 에이미 휘태커Amy Whitaker는 주장한다. 그리고 그녀의 말이 맞다. 예를 들어, 화려한 마티스Henri Matisse의 그림을 맛있는 수플레와 멋진 손님들 그리고 루비처럼 빨간 진판델 와인과 함께 즐긴다면 그 얼마나 감각적인 경험이겠는가.

하지만 갤러리에서 음식을 먹는 것은 교회에서 록 음악을 트는 것이나 매한가지다. 정말 그건 아니다. 하지만 휘태커가 한 말의 핵심인 미술에 관한 멋진 대화를 나누는 것은 가능하다. 물론 미술관은 우리가 미술에 관해 서로 열정적으로 교감할 수 있는 생기 넘치는 살롱 같은 곳이 아니긴 하다. 그러기는커녕 갤러리들은 대체로 침묵에 잠겨 있다. 꼭 말을 해야 한다면 삼가며 하는 편이다. 미술을 사랑하는 마음을 가진 수백 명의 사람들이 서로 한마디도 하지 않는 일이 미술관에서는 가능하다.

우리가 낯선 이에게 말을 걸지 못하게 하는 장벽이 높을지 모르지만 그렇게 함으로써 얻을 수 있는 잠재적 보상은 그보다 더 높다. 특히 미술관 방문 중에는 더 그렇다. 잡담으로 시작한 대화가 인생에 관한 것으로 끝날 수도 있다. 미술에 관한 격식을 차리지 않은 대화에서 특히 흥미로운 것은 정해진 답을 애써 찾고 얘기할 필요를 별로 느끼지 않는다는 데 있다. 이 덕분에 우리의 생각, 비평 그리고 열정을 좀 더 쉽게, 누군가를 비난하지 않으면서 나눌 수 있고, 그로 인해 우리의 미술 경험은 더욱 깊어질 수 있다.

그런 이유로 다른 관람객들과 생각을 교환할 기회를 최대한 활용해야 한다. 낯선 사람하고 말하는 게 익숙하지 않더라도 그런 기회를 만드는 편이 좋다. 미술관이 다른 어떤 곳보다 서로 대화를 나누는 데 열린 마음을 갖게 되는 공간이라는 사실을 발견하고 깜짝 놀라게 될 것이다. 조심스럽게 간단한 질문을 던지는 것부터 시작해보자. 곧 다른 사람의 지식이나 유머 덕분에 미술작품을 새롭고도 놀랍게 이해할 수 있다는 점을 알게 될 것이다.

어떤 이들은 미술관에서 말하고 싶어 하지 않는다. 그건 그것대로 좋다. 미술관은 평화와 고요함을 발견할 수 있는 멋진 공간이기도 하니 말이다. 하지만 미술관 전체를 침묵의 공간으로 만들자고? 왜 이러시나. 껍데기를 벗고 동료 미술 애호가들과 관계를 맺어보자. 두세 번 반복하다 보면 시인 윌리엄 버틀러 예이츠William Butler Yeats가 한 말에 동의하게 될 것이다. "여기에 낯선 이들이란 없다. 그저 아직 만나지 못한 친구들이 있을 뿐."

머릿속에 들러붙은 껌

명작은 미술관의 꽃 중의 꽃이다. 유혹적인 미소를 띤 「모나리자」든 로스코Mark Rothko의 풍부한 색면 회화든, 우리는 그 명성에 기대 그것들을 최고의 성취로서 받아들인다. 하지만 누가 명작을 명작이라고 칭하는 것일까? 최근 들어 미술 생산이 하도 왕성한 나머지 명작의 수는 기하급수적으로 늘어나버렸다. 사실, '명작'은 미술계에서 가장 남용하는 단어가 되었다.

파리 루브르 박물관의 큐레이터들이 〈루브르와 명작〉이란 제목의 전시를 준비했을 때, 그들은 작품이 명작이라 불릴 만한 어떤 일련의 기준을 충족해야 한다는 데 동의했다. 그런 일련의 기준에는 최상급의 기교, 특별한 디자인, 위대한 유물, 다채로운 재료, 형태의 순수성, 예술적 천재성, 독창성 그리고 그 작품이 다른 예술가들에게 끼친 영향 등이 포함되었다. 그런 규준들의 사용이 걷잡을 수 없어져 큰 논쟁을 빚게 되기까지는 그리 오랜 시간이 걸리지 않았다. "아주 불가능한 것까진 아닐지라도 명작에 대한 분명한 정의가 보편적으로 받아들여지는 게 극히 어려운 일이라는 건 자명하다." 큐레이터들은 이렇게 결론지었다.

'명작'에 대한 정의로 유일하게 받아들일 만한 것은 소설가 조이스 캐리Joyce Cary가 한 말이 아닐까. 그는 이렇게 썼다. "200년 정도 나이 먹기 전까지는 그 어떤 것도 명작이 될 수 없다. 그림이란 나무나 교회 같아서 명작으로 자라나도록 놔둬야 한다."

'명작 만들기'를 미술관 세계에서 벌어지는 구기球技 경기라고 생각해도 좋겠다. 선수들―큐레이터, 비평가, 딜러 그리고 컬렉터 들―은 돈, 영향력, 대중의 이목이 걸려 있기 때문에 경쟁적이다. 어떤 특별한 작품을 천재의 진정한 작품으로 인정받게 하는 것은 경기에서 이기는 것과 마찬가지라 할 수 있다. 미술관의 갤러리는 그 결과를 취할 수 있는 '명예의 전당'과 같은 셈이다.

명작이든 아니든, 궁극적으로 중요한 것은 작품이 당신의 주목을 끌 수 있느냐에 있다. "명작과 마주치면 금세 알게 됩니다. 왜냐면 남은 일생 동안 당신과 함께할 테니까요." 예술가 앤 리히터Anne Richter의 말이다. "그건 당신의 뇌 안쪽에 들러붙은 껌 같은 거예요." 그러니 자신의 본능을 믿어라. 자신의 명작을 발견하고 나면 남은 할 일은 하나뿐이다. 꼬리표 따위는 잊어버리고 미술을 즐기는 것!

완벽한 해독제

세계 최고의 미술관 가이드가
바로 당신 집에 살고 있다는 걸 알면
깜짝 놀랄지도 모르겠다.
그게 누구냐고? 바로 당신 아이다. →

아이들은 질문을 던지고 사물을 다르게 보는 데 전문가들이다. 이는 둘 다 미술 비평가에게 결정적인 기술이다.

당신은 냉장고 문을 피카소Pablo Picasso 같은 작품으로 뒤덮어놓는 당신 아이가 생산적인 예술가라는 것을 이미 알고 있을지도 모르겠다. 하지만 아이들은 훌륭한 미술 비평가이기도 하다. 당신의 딸이나 아들은 미술작품 이면의 숨은 세계를 흘깃 엿보게 해주는 특별한 재능을 가지고 있다.

아이들이 그토록 미술에 능숙할 수 있는 이유는 무엇일까? 그들은 질문을 던지고 사물을 다르게 보는 데 전문가들이다. 이는 둘 다 미술 비평가에게 결정적인 기술이다. 질문하기는 아이들에게 천부적인 기술이다. 아이들은 어른이 감히 하지 못하는 질문을 하고 지나치게 단순화한 답변에 속지도 않는다. 아이들은 독창적인 사고로 우리 어른들 입장에서는 창의적이고 진정성 있게 여겨지는 해결책을 내놓는다. 사실, 미술관들이 아이 대여 서비스라도 시작해야 할지도 모르겠다. 모두가 입구에서 꼬마 미술관 가이드들을 한 명씩 데리고 갈 수 있도록 하는 것이다.

미술관 가이드로서 아이의 시각을 제대로 활용하고자 한다면 좀 더 모호하고 도전적인 미술작품들을 꼭 포함시키는 편이 좋다. 만 네 살 때까지 아이들은 추상미술을 전혀 어려워하지 않는다. 덕분에 피카소, 폴록 같은 거장들에 관해서 아이들은 꼬마 전문가라 할 수 있다. 이들 예술가들이 실은 무엇을 그렸다고 생각하느냐고 물어봄으로써 아이들이 당신을 일깨워줄 수 있도록 하자. 아이들은 개념미술에도 전문가인데, 생각이나 발상을 활발히 탐색할 수 있기 때문이다. 아이들이 솔 르윗이나 마르셀 뒤샹Marcel Duchamp의 작품을 당신에게 설명해줄 기회를 절대 놓치지 말 일이다. 아이들의 관찰법을 받아들여서 당신을 당황스럽게 하는 작품에 관해 거친 질문을 던지는 걸 주저하지 말자. 아이들은 새로운 통찰력과 관점을 아주 잘 제공해줄 것이다.

아이들은 미술관에 따라다니기 마련인 '모든 걸 다 아는 듯한 태도'에 대한 완벽한 해독제다. 아이들의 정직함과 대담함은 가장 뻣뻣한 태도를 지닌 미술 후원자의 마음마저도 느슨하게 할 수 있다. 아이들은 우리가 그러는 것처럼 지식이나 전문성이 부족하다고 해서 망설이지 않는다. 대신, 자유로이 반응하고 보는 모든 것에 대해 견해를 밝힌다. 시간이 지나면서 당신은 아이들이 여전히 간직하고 있는, 예술을 이해하고 감상하는 데 있어 불가결한 호기심과 열린 마음을 잃었을지도 모른다. 그러므로 미술관에 방문했을 때 당신의 아들딸에게서 배울 수 있는 최고의 교훈은 당신 내면의 아이와 다시 교감하라는 것이리라. 젊은 마음을 유지하고 있다면 당신은 미술이 제공할 수 있는 최상의 것을 발견하게 될 것이다.

아이들이 솔 르윗이나
마르셀 뒤샹의 작품을
당신에게 설명해줄 기회를
절대 놓치지 말 일이다.

Frank Stella

American, born 1936

The Marriage of Reason and Squalor, II 1959
Enamel on canvas

Larry Aldrich Foundation Fund, 1959

This painting consists of two identical vertical sets
of concentric, inverted U shapes. Each half contains
twelve stripes of black enamel paint that seem to
radiate from the single vertical unpainted line at
their center. Out of this "regulated pattern," Stella
explained, he "forces illusionistic space out of the
painting at a constant rate." Working freehand he
applied the commercial black enamel paint with a
housepainter's brush; slight irregularities are visible.
Preferring not to interpret this work's descriptive
title, the artist said of *The Marriage of Reason and
Squalor, II*, "What you see is what you see."

 410

현실은
내 활동 무대로 기능한다

미술관을 걷다 보면 '작품 설명문art speak'이라고들 일반적으로 칭하는, 거들먹거리고 과장된 어조의 문장과 마주치게 된다. 그런 것은 전시장에 걸린 글귀들과 벽에 붙은 라벨들에서 발견할 수 있다. 예를 들면 이런 문장이다. "예술가는 우리 자신의 선입견인 문화적 가치의 위계와 예술적 가치라는 추정에 우리가 맞서도록 만든다."

작품 설명문은 포르노그래피와 이상한 공통점이 있다. 그런 것은 보면 알아챌 수 있다. 이는 마치 서투르게 번역한 프랑스어처럼, 자세히 보면 모순과 모호한 부분이 한둘이 아니다. 작품 설명문은 단어들을 간결하기보다는 장황하게 쓰는 경향이 있고 언어적 무심함이라는 기묘한 특징을 드러내는데, 일상어는 특정한 소격효과를 띠지 않기 때문이다. 한 예술가는 이렇게 썼다. "현실은 내 활동 무대로 기능한다."

작품 설명문은 미술관에 자주 가는 미술 애호가들을 기쁘게 하지만 우리 같은 사람들 다수는 곤혹스러움과 짜증을 느낄 뿐이다. 이 때문에 작품 설명문은 미술관의 가장 큰 문제가 되어버렸다. 미술관들이 불분명하고 허세 가득하며 때로 이해하기 어려운 식으로 미술을 설명하면서 관객과의 사이가 틀어져버린 것이다.

이쯤 되면 작품 설명문이 어떻게 살아남았는지 궁금할지도 모르겠다. 여기에 대한 짧은 대답은 미술관 큐레이터들이 작문 기술 향상에 그다지 투자하지 않는 경향이 있다는 게 될 것이다. 좀 더 제대로 된 대답은, 에티켓과 판에 박은 습관이 합쳐져 큐레이터들이 작품 설명문을 실제로 더 선호하게 되었다는 것이다.

궁극적으로, 당신은 작품 설명문을 견뎌내야 할 것이다. 작품 설명문의 공허한 문장을 알아보는 법을 알면 도움이 될 것이다. 미술관이 당신에게 이런 말—작품이 "의문을 품고" "전복하"거나 "소외" 혹은 "세계화" 같은 주제를 "언급하는"—을 할 때는 주의하는 게 좋다. (혹은 광범위하고 일반적인 주제들이 조합된 다른 예도 마찬가지다.) 이런 뻔한 상투어들을 무시하면 당황한 채 짜증나는 시간을 보내지 않을 수 있을 것이다.

효과적인 설명은 간결하고 특정적이며 당신이 미술에서 무엇을 얻을 수 있는지에 집중한다. 때로 미술 작품을 이해하게 하고 작품과 연결되게 하는 작품 설명문과 우연히 마주칠 수도 있다. 이 경우 여기 쓰인 말들은 오래도록 마음에 남는다. 그런 보석들은 진흙 속에 핀 연꽃과도 같다.

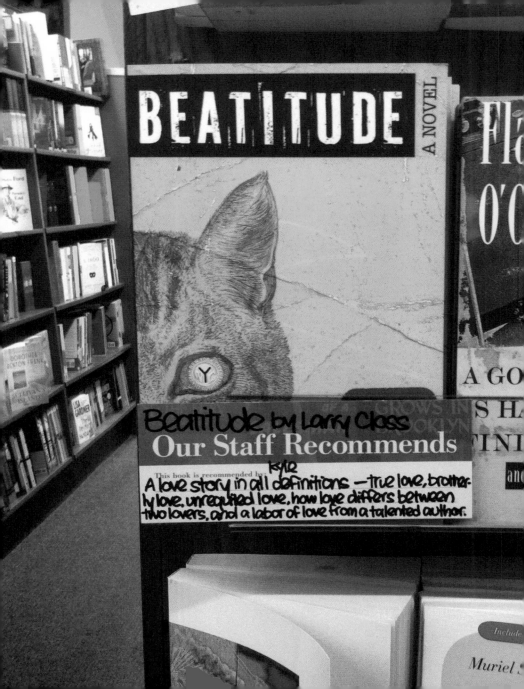

BEATITUDE

A NOVEL

Beatitude by Larry Closs

Our Staff Recommends

This book is recommended by: Kyle

A love story in all definitions — true love, brother-
ly love, unrequited love, how love differs between
two lovers, and a labor of love from a talented author.

미술관의 영혼

미술관과 서점의 차이점은 무엇일까? 한쪽은 그림, 다른 쪽은 글? 물론 그렇다. 한쪽은 가서 보지만 다른 쪽은 가서 산다? 그 또한 맞다. 하지만 이보다는 덜 분명하지만 어쩌면 더 의미 깊은 차이점이 있다. 바로 '직원 추천'이다. 이것은 서점에는 있지만 미술관엔 없다. 직원 추천은 손으로 쓴 카드로, 서점 직원이 특히 마음에 들었던 점을 적어 책에 붙여둠으로써 그들이 자필로 당신에게 왜 "이 책을 읽어야" 하는지를 설명하고 있는 것이다. 만약 당신이 미술관 내 미술작품의 과도함에 압도당하기 쉬운 사람이라면 직원 추천은 미술관을 관람하는 쉬운 길잡이가 되어줄 것이다.

직원 추천은 작은 지지의 표명으로, 열정과 유머 그리고 통찰로 가득 차 있다. 그 덕분에 서점은 좀 더 친밀한 공간이 된다. 마치 서점 직원이 '당신을 위해' 책을 읽은 듯한 느낌이 드는 것이다. 미술관들도 이런 개인적인 관심 같은 것을 활용할 수 있지 않을까. 미술관 직원 중에는 분명 재미있고 감동을 일으키는 이야기들을 포함해 자신의 개인적인 선호를 고취시킬 수 있는 뚜렷한 주관을 가진 사람들이 많다.

멋진 생각이야, 라고들 하겠지만 미술관에는 '직원들이 좋아하는 그림'이 없다. 그렇다. 바로 여기가 당신이 그림 속으로 한 발 더 내딛어야 하는 지점이다. 당신 스스로 직원 추천을 만들어보는 것이다. 어떻게? 간단하다. 그저 물어보기만 하면 된다. 매표소의 여사님, 갤러리의 경비원 혹은 레스토랑의 웨이터에게 물어보자. 그들 모두가 자신이 가장 좋아하는 것을 당신에게 추천해줄 만한 완벽한 위치에 있다. 그들은 어떤 그림이 전시되어 있는지 알고 그들 자신이 예술가인 경우도 많기 때문에 자신이 좋아하는 게 무엇인지 정확히 알고 있다. 그들에게 무얼 봐야 할지, 왜 그걸 봐야 하는지 물어보면 아마 깜짝 놀라고 또 즐거워질 것이다. 그들 또한 그럴 테고. 친절하게 부탁한다면 당신과 함께 가서 자신이 가장 좋아하는 작품을 당신에게 친히 소개해줄지도 모른다. 일화도 하나둘쯤 곁들여서 말이다.

개인적인 추천은 미술관 방문을 좀 더 인간미 있고 편안하게 만들어준다. 직원 추천이 미술사적 의미에서 그림에 대한 이해를 높여주지는 않겠지만 그건 벽에 붙은 그림 라벨에게 맡겨두자. 직원 추천에서 당신이 배우게 될 것은 미술작품이 다른 사람에게 어떤 의미를 띠는지, 그리고 그 이면에 어떤 숨은 개인적인 이야기들이 있는지다. 많은 관람객들에게 이는 어떤 분석적인 설명보다도 가치 있는 것이다. 왜냐하면 궁극적으로 직원들의 추천 목록은 우리 중 많은 사람들이 찾고 있는 어떤 것—미술관의 진정한 영혼—을 흘깃 엿보게 해주기 때문이다.

인체가

적나라하게

드러나다

맥지McGee 씨는 25년의 경력을 지닌
미술 교사로 현재 실직 상태다. →

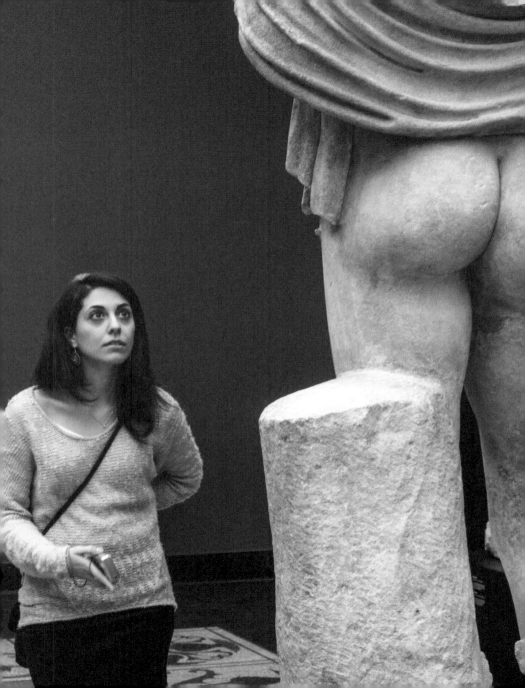

누드를 문젯거리로 바꿔놓는 것은 바로 근접도와 공유된 경험이다.

그녀가 5학년 학생들을 현장학습차 지역 미술관으로 데려갔을 때 한 학생이 누드 작품과 맞닥뜨렸다. 그 학생의 부모는 학교위원회에 이에 대해 항의했고, 이 때문에 맥지 씨는 해고되었다.

그저 하나의 사고로 보일지 몰라도 맥지 씨에게 벌어진 일은 좀 더 큰 문제를 건드린다. 즉, 미술관에서 누드를 어떻게 다룰 것인가 하는 점이다. 미술관에서 누드의 잦은 노출에 대해 누군가에게 책임을 물어야 한다면 그건 고대 그리스인들일 것이다. 그들은 육체를 천으로 가리는 것이 그 타고난 아름다움을 감출 뿐이라고 믿었다. 그 이후로 옷을 벗겨 그 영광을 찬연히 드러내며 전시된 인간의 육체는 서양 미술에서 가장 오래 지속된 모티프 중 하나가 되었다.

당신은 아마도 미술사에서 '누드'의 중심적 위치에 대해 잘 알고 있을 것이다. 그리고 그 누드가 좋은 취향을 지녔다는 전제 하에, 거기에 대해 아무 문제를 느끼지 않을 것이다. 하지만 당신이 미술관에 있을 때는 어떤 식으로든 좀 다르게 느껴지지 않던가?

친구 혹은 더 나쁜 경우는 놀러 온 친척과 함께 누드를 아주 가까이에서 보면서 그에 대해 감탄하거나 어색하게 이야기를 나누는 것이 그 차이를 만들어낸다. 근접도와 공유된 경험이 누드를 문젯거리로 바꿔놓는 것이다. 그뿐이 아니다. 미술에서 누드는 그저 벌거벗은 몸이었던 적이 없다. 누드는 실제 인체보다 크거나, 그로테스크한 형태를 띠거나, 기이하고 불편한 포즈를 취하고 있다. 그 때문에 정말 불편해지는 것이다. 귀스타브 쿠르베Gustave Courbet가 사실주의적으로 그린 여성의 실물 크기 골반부 누드 유화를 당신의 할아버지와 함께 보는 것은 보람찬 미술관 방문 경험과는 거리가 있지 않겠는가.

미술관에서 옷을 벗은 인물들을 피하는 것은 거의 불가능에 가깝다. 그렇다면 누드에 어떻게 대처해야 할까?

한 권위 있는 미술관이 한번은 남성 누드 미술작품을 개괄하는 전시회를 개최한 적이 있다. 관람 시간 이후에 '자연 그대로'의 모습으로 진행된 미술관 투어 특별 이벤트에 관람객들이 초대되었다. 관객과 미술 사이에 장벽은 없다는 아이디어로 진행된 이 행사에서 작품들은 한층 더 깊이 이해될 것이었다. 갤러리에는 벌거벗은 관람객들만 있었으므로, 누드는 그 주변에서 재빨리 새로운 '정상'이 되었다.

그리고 그 점이 바로 핵심이다. 미술을 즐기는 데 방해가 될지 모르는 불편함을 피하기 위해, 우리는 미술관의 누드가 중성적이거나 그저 미학적으로 즐거운 것이 되기를 바란다. 하지만 미술에서 지적으로 누드를 이해하기 위해서 우리는 실은 그것이 유발하는 어떤 감정에도 열려 있어야 한다. 작품에 따라서, 누드 조각을 봄으로써 어색함, 에로티시즘, 유머, 분노, 심지어 변태성 같은 감정이 일어날 수도 있다. 누드가 당신 안에 불러일으키는 복합적 반응을 피하려 하지 마라. 대신 그것을 받아들이고, 가능하면 거기서 즐거움을 발견하라. 미술은 삶에 연결되어 있고, 현실 세계에서 발견할 수 있는 모든 감각의 팔레트를 자극할 수 있다. 미술관에서 불편한 감정을 느끼는 것은 때때로 좋은 신호다. 그것은 당신이 안전지대의 가장자리에 다다랐음을 알려주는 것이다. 그리고 바로 그 지점이 인생에서 흥미로운 일들이 일어나는 곳이다.

미술관에서 불편한 감정을 느끼는 것은 때때로 좋은 신호다.

그는 부드러우면서도
단단하게 느껴졌다

그의 다리는 강하고 늘씬했다. 그녀는 그의 근육질 종아리를 느꼈고 허벅지를 만졌으며, 그의 사두근은 긴장하여 수축되어 있었다. 그의 오른손은 공중에 들어 올려져 있었으나 그녀는 허리 아래로 내려진 그의 다른 손 주먹을 잡아 바닥 쪽을 향한 손가락 마디를 어루만졌다. 그녀는 이 거대한 남자 앞에 서서 놀라고 심지어 흥분했다. 그는 부드럽고 단단하게 느껴졌으며, 얼음처럼 차갑기도 했다.
_다프네 드니Daphnée Denis가 로댕Auguste Rodin의 183센티미터 크기 조각인 「세례자 요한」을 맹인 여성이 느낀 것처럼 쓴 글

미술을 만지는 일은 이전 세기에는 일상적이었다. 이는 미술의 아름다움을 충분히 이해하는 데 필수적인 것으로 여겨졌다. 오늘날, 미술관은 촉각적 경험을 거의 완전히 금지하는 추세다. 미술은 눈으로만 보기 위해 존재한다는 것이다. 하지만 정말로 그럴까? 물론 대체로 미술은 우리의 떨리는, 축축한 손으로 만지기엔 너무나 섬세하다. 평면 작품을 만지는 것은 그닥 의미 없는 행위기도 하다. 하지만 이런 분명한 제한을 넘어, 여전히 탐색해야 할 세계가 있다.

"형태 있는 모든 것은 오로지 촉감을 통해서만 알 수 있다." 철학자 고트프리트 헤르더Gottfried Herder의 말이다. 그러니 미술작품을 만질 기회를 얻는다면 두 손으로 그 기회를 잡아라. 한때 예술가의 손이 닿았던 곳에 자신의 손을 대는 것은 흥미진진한 일이다. 그럼으로써 말 그대로 재질을 느끼고 예술가의 손재주를 완전히 새롭게 이해할 수 있게 된다.

손을 대서는 안 되는 미술관 세계에서 어떻게 직접 손을 대볼 수 있을까? 일단 물어보도록 하자. 일부 미술관은 만질 수 있거나 원래 만지게 돼 있는 미술품을 전시하고 있다. 미술품을 느끼고자 하는 욕구를 진정 이해하는 미술관들은 촉각 투어(반드시 흰 장갑을 껴야 한다!)를 진행하기도 한다. 교육자들이 안내해 무엇을 느꼈는지 물어보고 (대체로) 조각품을 샅샅이 만져 작품과 깊이 교감할 수 있도록 돕는다.

몇몇 미술관들은 맹인 관객을 위한 투어를 마련하기도 한다. 맹인이 아닌 사람도 종종 입장이 허락되니 이런 행사에 참여해보도록 하자. 손을 통해 사물을 보아 온 사람들과 함께 미술을 느끼는 경험은 경이로운 일이다. 그들이 손으로 관찰한 것을 묘사하는 이야기에 엄청나게 통찰력이 높아지고 영감이 고취될 수 있다. 사실 미술에 관한 한, 시각장애인들은 볼 수 있는 사람들이 만져질 수 없는 것을 느끼도록 도울 수 있다. 어떤 곳이 맹인 가이드와 함께하는 투어를 마련할 최초의 미술관이 될까?

무제 #3,

1973

"말로 할 수 있다면 그릴 이유가 없을 겁니다." 에드워드 호퍼Edward Hopper는 미술이 제목 없이도 그 주제와 메시지를 알아볼 수 있게 해야 한다는 자신의 신념을 이렇게 콕 집어 지적했다. 많은 예술가들은 호퍼의 의견에 동의한다. 그들은 이미지보다 텍스트를 내세우는 것을 피하려고 한다.

이 말이 타당하게 들리겠지만 미술작품 앞에 서면 또 다른 진실을 발견하게 된다. 작품에 다가가기 위한 입구가 필요해지는 것이다. 알아볼 수 없을 정도로 추상적인 무언가를 바라볼 때는 특히 더 그렇다. 그렇기에 작품에 대해 뭔가 말할 필요가 있다고 느끼는 예술가들 또한 많다. "자기 아이를 이름도 없이 세상에 내보내겠어요?" 그런 예술가들 중 한 명의 말이다.

제목은 예술을 이해하고자 하는 당신의 욕구를 충족시킨다. 제목은 미술작품의 의미(의 일부)를 푸는 열쇠가 된다. 최고의 제목은 단번에 느낌이 오고, 시적인 의미를 지니며 작품의 개념을 확장시키기까지 한다. 데이미언 허스트Damien Hirst의 「어머니와 아이, 나누어진Mother and Child, Divided」은 작품에 강한 의미를 더한다. 제목이 「절개된 소와 송아지」였다면 분명히 같은 정도의 힘을 행사할 수 없었을 것이다.

예술가가 작품의 제목을 정하지 않았다면 그것은 관객이 작품을 경험하는 데 영향을 끼치기를 바라지 않기 때문이다. 그에게는 분명 그럴 만한 힘이 있다. 이때 당신이 할 수 있는 최선은 작가의 모티프를 이해하려 노력하는 것이다. 정이 안 가는 제목들이 나중에 이해가 되기도 한다. 「파랑과 초록의 디자인 혹은 패턴 No. 2—사각형들Design in Blue and Green or Pattern No. 2-sguares」은 처음에는 힌트를 많이 주는 것 같지 않다. 하지만 어쩌면 예술가는 자신의 미술이 형태, 색채, 질감 그리고 그 외 다른 형식적 부분에만 초점을 맞추었음을 당신이 깨닫기를 바라는지도 모른다. 그는 당신이 표면에서 멈추고 그보다 더 깊은 의미를 찾아보지 말라고 친절하게 충고하는 것이다.

추상적이고 또 제목도 없는 미술은 사람들을 밀어내곤 한다. 아마 당신도 그런 사람들 중 하나일 수 있겠다. 물론 미술관에 방문해서 설명적인 제목이 붙은 작품만 보고 올 수도 있지만, 그런다면 분명 많은 놀라운 미술작품들을 놓치게 되는 셈이다. 모든 위대한 미술에 꼭 제목이 있는 건 아니다. 처음에는 짜증이 날지 몰라도, 곧 극복하게 될 것이다. 끝.

사진
촬영
금지!

당신은 유명한 마를렌 뒤마Marlene
Dumas의 그림 앞에 서 있다. 사람 얼굴을
그로테스크하게 변형한 이미지다.
당신은 스마트폰을 꺼내 든다. →

그림 속 인물과 비슷한 표정을 짓고 있는 친구를 그림 옆에 세운다. 당신이 사진 구도를 잡고 있을 때 경비원이 나서더니 목소리를 높인다. "사진 찍으면 안 돼요!" 갤러리에 있던 사람들이 깜짝 놀란다. 다소 마음 상하고 당황한 당신은 사과를 하고 그곳을 떠난다.

이런 일을 겪은 적이 없는지? 전 세계 미술관에서 하루에도 여러 번 일어나는 일이다. 대다수 미술관이 사진 촬영을 제한한다. 그런데 앤디 워홀Andy Warhol과 게르하르트 리히터Gerhard Richter를 포함해 수많은 예술가들이 다른 사람들이 찍은 사진을 견본 삼아 자신들의 작품을 만드는 걸 아무 문제로 여기지 않았다는 건 참으로 아이러니컬한 일이 아닌가.

당신은 미술관들이 사진 촬영을 규제하며 끌어대는 주장들에 의문을 표할지도 모르겠다. 사진을 찍는다고 정말 다른 관람객의 주의를 흐트러뜨릴까? 그림엽서 판매 매출을 감소시킨다는 건 또 뭔가? 하지만 타당한 이유가 하나 있다. 바로 저작권이다. 미술관들은 기부자와 대여자 들이 지닌 지적재산권을 존중해야 한다. 다행히도 이는 전시된 작품 대다수와 별 관계가 없다.

사진을 찍는 것은 미술과 관계를 맺고 미술에 참여하는 방법이기도 하다.

미술작품 자체를
찍기보다는 작품에 대한
자신의 경험을 담아내라.

순수주의자들은 미술관이 관광지가 되어간다고 불평한다. 미술이 사진을 찍기 위한 기회로 주로 기능하게 되었다는 것이다. 하지만 단언하건대 사진을 찍는 것은 흥미를 돋우고 개입하게 함으로써 미술과 관계를 맺고 미술에 참여하는 방법이기도 하다. 기발한 사진을 찍음으로써 미술과 좀 더 의미 깊게 서로 영향을 주고받을 수 있다. 어쩌면 미술관이 이를 권장하는 편이 현명할 수도 있다. 사진 찍기 위해 특별히 창작된 그림이나 조각 들을 전시하는 건 어떨까? 최고의 미술작품 사진 콘테스트를 여는 것은 또 어떨까?

그렇다면 독창적이고 지적인 미술작품 사진은 어떻게 찍을까? 그냥 미술작품 그 자체를 찍으려 하기보다는 작품에 대한 자신의 경험을 담으려고 해보자. 자신 혹은 동행인의 일부분을 사진에 포함시키는 것은 어떨까? 여자친구가 좋아하는 그림 앞에서 곰곰이 들여다보는 뒷모습 실루엣을 사진에 담아보자. 아들의 얼굴과 피카소가 그린 초상화에서 놀랄 만큼 닮은 점을 포착해보자. 호주 출신으로 런던에서 주로 활동하는 극사실주의 조각가 론 뮤엑Ron Mueck의 조각과 친구가 가상의 대화를 나누는 장면을 연출해보자. 예술가들이 미술을 내놓았으니, 이제 당신이 그 작품 사진을 창의적으로 찍을 차례다.

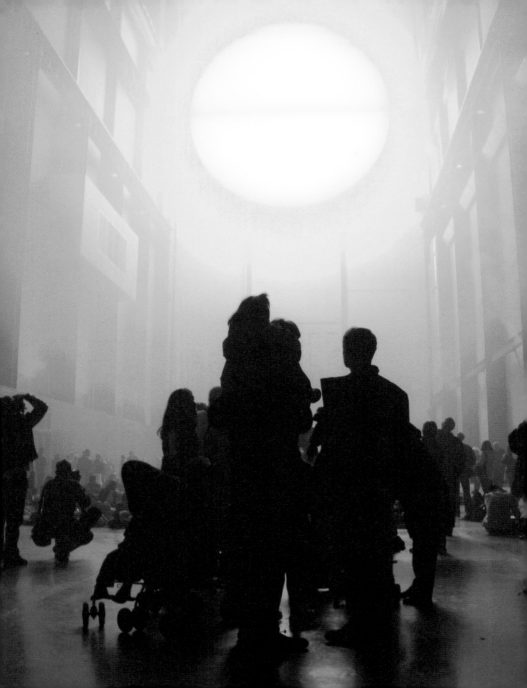

미술관은 미술을 위한 묘지만은 아니다

미술관이 무엇인가에 관해서는 누구나 저마다의 생각을 갖고 있다. 관람객은 유명 미술품을 소장하는 건물이라고 생각할 수 있다. 큐레이터는 비영리기관으로서 미술품을 획득, 보존, 연구, 전시하는 곳으로 미술관을 정의할 것이다. 비관론자에게 묻는다면 그는 미술관을 미술의 묘지라고 말할 것이다.

무엇에 관해 어떻게 인지하느냐가 그에 대한 당신의 태도를 결정짓는다. 연구 조사에 따르면 미술관에 관한 당신의 생각이 미술관 방문에서 당신이 무엇을 얻느냐에 강하게 영향을 미친다. 자신이 지금 어떤 기분인지 늘 잘 알지 못할 수도 있지만, 실은 제대로 알아야 한다. 왜냐하면 대다수 사람들에게 미술관이란 독특한 건축물 안에 사물들을 모아둔 것에 지나지 않기 때문이다. 그리고 이는 매우 제한적이고 물질만능주의적인 관점이다.

미술관은 친구를 만나 거기 전시된 것에 촉발되어 인생에 관한 의미 깊은 대화를 나누는 굉장한 장소가 될 수도 있다. 미술관은 자신의 생일을 축하하는 장소가 될 수도 있고 장례식에 참석한 후 슬픔을 달래기 위해 가는 곳이 될 수도 있다. 그저 평화를 즐기기 위해 혹은 스트레스를 해소하기 위해 미술관에 갈 수도 있다. 그리고 혹시 아는가? 어쩌면 미술관에서 미래의 배우자를 만나게 될지도 모른다.

미술관이 당신에게 줄 수 있는 것에 대한 관념을 정교하게 만들어낼수록 그런 일이 일어나게 만들 기회 또한 늘어난다는 것을 알게 될 것이다. 자동차 레이서 바비 언서Bobby Unser는 "성공은 준비와 기회가 만나는 곳에 있다"라고 말한 적이 있다. 미술관이 어떤 곳인지에 대한 당신의 생각을 확장시키거나 재고하라. 그러면 다음번 방문할 때 분명 더욱 만족하게 될 것이다. 내가 장담한다.

'셀카'
라는
말이
생기기 전

초상화라는 것은 그 단어가 생기기 전의
'셀카'와 같은 것일까?
수백 년 동안 초상화는 철저히 인정과
기억을 위해 그려졌다. →

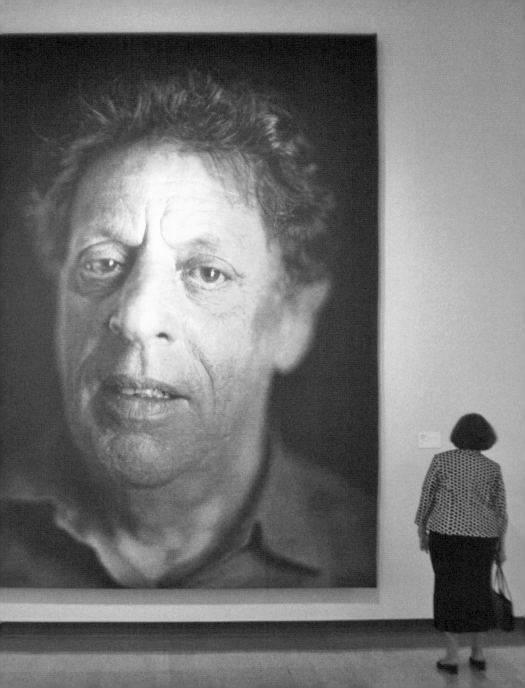

16세기 화가 한스 홀바인Hans Holbein은 왕족 고객의 잠재적 배우자를 그리기 위해 수천 킬로미터를 여행했다. 프리다 칼로Frida Kahlo는 자신이 없는 동안 친구에게 자화상을 남겨두고 떠났다. "내가 너를 떠나 있는 동안 밤이나 낮이나 나의 존재를 느낄 수 있도록."

시각예술에서 초상화는 풍부하고도 중요한 장르다. 거의 모든 미술관에서 초상화를 마주치게 된다. 초상화 덕분에 당신은 누군가의 얼굴을 뻔뻔스럽게 쳐다볼 수 있는데 현실 세계에선 좀처럼 이런 기회를 가지기 어렵다. 초상화가들은 뛰어난 외교관이기도 하다. 그들은 모델의 기분과 기대에 영향을 미칠 수 있고, 특히 모델이 굉장히 허영심이 강하거나 아주 못생겼을 때는 더욱 그렇다. 그들은 적절한 표정을 포착할 줄 알고 제대로 된 빛에서 관찰하면 인간의 얼굴이 언제나 아름답다는 것을 알고 있다.

그런데 초상이란 말 그대로 닮게 그리는 것이라고 믿는다면 중요한 점을 놓치고 있는 것이다. 초상은 그보다 훨씬 더 많은 의미를 지니고 있다. 다음의 세 가지 지표가 초상에 대한 이해를 더욱 깊게 해줄 것이다.

1

얼굴은 육체의 영혼이다. 바로 그 때문에 잘 그려진 초상화가 본질적으로 대상의 내적인 의미를 담고 있는 것이다. 위대한 초상화가는 모델의 성격과 본질적 감정을 당신에게 보여줄 것이다. 특히 눈을 주의 깊게 들여다보면서 그 점을 찾아보자. 초상화가 고든 에이마Gordon Aymar에 따르면, "끝도 없는 다양한 모양과 그 조합을 통해 눈썹은 그것만으로도 놀람, 연민, 두려움, 고통, 냉소, 집중, 아쉬움, 불쾌, 기대감을 나타낼 수 있다."

2

초상은 많은 화가들이 적어도 한 번은 시도하는 훌륭한 장르다. 화가들은 초상화를 한 사람의 이미지를 정직하게 그려내기 위해서라기보다는 자신만의 스타일을 시험하고 길러내기 위해 그린다. 왜냐하면 오스카 와일드Oscar Wilde가 관찰했듯, "감정을 넣어 그린 모든 초상은 모델이 아닌 예술가 자신의 초상"이기 때문이다. 이런 견해를 마음에 새기고 초상화를 본다면 전혀 새로운 층위의 의미심장한 디테일을 알아차리게 될 것이다.

3

초상은 개인을 넘어선다. 그것은 다른 어떤 회화 장르보다 인생에 관해 많은 것을 말해줄 수 있다. 정말로 뛰어난 초상을 발견하게 된다면, 그것은 당신이 초상 속 얼굴은 잊고 당신 자신의 삶에서 겪는 드라마, 의심, 희망과 꿈을 기억해내도록 할 것이다. 당신에게 이처럼 놀라운 마술을 발휘하는 초상화를 찾아내는 것을 과제로 삼아보자. 그게 어떤 심리치료보다 나을 것이다.

미술에 관해서 저에게 물어보세요

그들이 태평하게 미술관을 거니는, 그저 일반적인 관람객처럼 보일지 몰라도 전혀 그렇지 않다. 그들은 미술에 대한 폭넓은 배경지식을 갖고 있으며 대개는 "미술에 관해서 저에게 물어보세요"라고 적힌 배지를 달고 있다. 그들에게 다가가면 그들은 옛 거장 페르메이르Johannes Vermeer의 아름다움이나 잭슨 폴록 회화의 현기증 나는 에너지로 안내하며 당신과 시간을 보낼 것이다.

갤러리 가이드를 만나라. 그런 경험은 흔하지 않지만, 정말 멋진 아이디어다. 갤러리 가이드는 일대일로 얘기하면서 미술을 탐험할 특별한 기회를 준다. 그들은 자발적이면서도 공격적이지는 않은 방식으로 당신이 좀 더 가까이, 더 깊이 있게 파고들도록 할 줄 안다. "우리의 과제는 사람들이 속도를 늦추도록 하는 것입니다." 한 갤러리 가이드는 이렇게 말한다. "우리는 사람들이 찬찬히 생각하도록 돕습니다."

미국의 음악가인 프랭크 자파Frank Zappa는 미술에 관해 이야기하는 것은 건축에 관해 춤추는 것과도 같다고 주장했다. 진정 바보 같은 짓이라는 얘기다. 갤러리 가이드는 그가 틀렸다는 것을 입증한다. 그들은 그림에 관해 토론할 수 있고 그렇게 하기 가장 좋은 장소는 바로 그림 앞이라는 사실을 보여줄 것이다. 갤러리 가이드가 해서는 안 될 중요한 행위가 하나 있다. 바로 권위적인 목소리를 내서는 안 된다는 것이다. 미술에 관한 한, 우리 중 다수는 문명의 근본적 구성요소로 간주되는 것에 대해 무지하다는 인상을 줄까 봐 여전히 겁을 낸다. 그 때문에 갤러리 가이드들은 우리가 편안한 마음으로 나름의 의미를 구축하도록 격려하는 것을 목표로 삼아야 한다.

구겐하임 미술관을 방문했던 한 관람객은 이렇게 회상한다. "갤러리 가이드가 하는 말을 듣고 그와 이야기를 나누었던 시간이 아직도 생각나요. 여러 사람이 가이드를 따라다니는 식의 미술관 관람은 늘 강의식으로 이뤄지죠. 하지만 이건 달랐고 흥미로웠어요." 갤러리 가이드들을 특별하게 만드는 것은 일대일 대화가 가진 놀랍고도 독특한 특성이다. 여기에 더해, 이들과의 만남을 스스로 더 능동적으로 만들 수도 있다. 그러면 이 경험이 기억에 오래 남을 것이다.

다행히도 점점 많은 수의 미술관들이 갤러리 가이드 제도를 도입하고 있다. 사실 모든 미술관은 그들을 정직원으로 채용해야 마땅하다. 그렇게 되면 아마 이 책이 더 이상 필요 없어질 것이다.

속도를
늦춰주세요

미술작품 한 점을 보는 데 얼마만큼의 시간이 걸릴까? 미술작품 앞에 서 있는 동안 이 질문에 대한 답을 궁금해 한 적이 있는지? 미술을 이해하는 데 있어서 시간을 들이는 것은 필수적이다. 하지만 미술관들은 어떻게 (얼마나 오래) 봐야 하는지에 관해 놀랄 정도로 거의 알려주지 않는다. 일단 갤러리에 들어서면 당신은 혼자다. 미술관은 미술을 보는 행위에 설명이 필요하다고 여기지 않기 때문이다. 만일 길을 잃은 듯한 느낌이 든다면 이 말이 마음을 좀 편안하게 해줄지도 모르겠다. "이 작품을 충분히 오래 본 것일까?"가 많은 미술관 관람객의 마음속에 종종 떠오르는 질문이라는 것 말이다.

교향곡 감상은 40분, 영화 관람은 두 시간이 걸린다. 하지만 미술관에서는 미술작품과 얼마나 시간을 보낼지는 당신 스스로 결정해야 한다. 어쩌면 안타까운 일이다. 예술가들이 작품 하나를 만드는 데는 몇 주, 몇 달, 심지어 몇 년이 걸리기도 한다. 그런데 우리는 그것을 보는 데 겨우 평균 9초라는 시간을 쓴다. 명작이라 해도 우리의 주의를 그다지 길게 잡아두지 못한다. 「모나리자」를 보는 평균 관람 시간은 15초라고 하니 말이다.

슬로푸드 맹신자들은 준비하는 데 걸린 시간만큼을 들여 음식을 즐김으로써 셰프를 예우한다. 미술관들은 특정 작품들에 관람 시간을 제시함으로써 '우리의 속도를 늦출' 수 있을 것이다. 적어도 우리가 얼마나 빨리 보는지를 인식하게 만들 수는 있지 않을까.

천천히 보는 미술관이 한 번에 다 보기에는 너무나 많은 것들을 제공하고 있다는 인식에서부터 시작한다. 다른 사람이 하는 대로 따라하지 말자. 모든 것을 다 보느라 지쳐버려 결국 아무것도 보지 못하게 되고 만다. 그 대신 선택하되 대담하게 선택하라. 단 몇 점의 미술작품을 제대로 아는 데 시간을 바쳐라. 미술관을 체크리스트가 아닌 메뉴라고 생각해라.

미술은 당신이 시간을 들이는 데 따라 점차 그 진정한 모습을 드러내기 마련이다. 그렇기에 속도를 늦추는 것이 중요하다. 하지만 그저 바라보기만 해서는 많은 것을 볼 수 없다는 점 또한 유의하라. 잘 알게 되려면 노력이 필요하다. 스스로 질문을 던지든, 벽에 붙은 라벨을 찾아보든, 스마트폰으로 기사를 찾아 읽어보든, 작품을 감상할 때 함께할 동료를 초대하든 간에 말이다. 스스로에 대해 말하는 미술작품은 존재하지 않는다. 미술작품을 탐구하고 자신과 연결 짓는 데 있어 자기 자신에게 잘 맞는 방법을 찾고, 그렇게 하는 데 시간을 들여라. 그럴 만한 가치가 있을 것이다.

미술은
대화다

미술은 배고프게 만들 수 있다.
어떻게 배고프냐고? →

미술관 방문에서 최상의 결과를 끌어내고 싶은 이들이라면 레스토랑의 존재 이유에 관해 다시 생각해봐야 한다.

어디 보자, 너무도 신선해 보여서 진주 빛 어육의 상큼한 바다 맛 랍스터와 포도, 멜론, 복숭아로 만든 반짝거리는 샐러드의 이국적인 달콤함을 실제로 맛볼 수 있을 것만 같은 과일을 그린 정물화처럼 식욕을 돋우는 것이 또 있을까?

식욕에 굴복하는 것은 보람찬 미술관 방문에 결정적인 요소다. 하지만 미술관 레스토랑이 커피, 케이크, 오징어 튀김이나 먹는 곳이라고만 여긴다면 그건 오해다. 미술관 방문에서 최상의 결과를 끌어내고 싶은 이들이라면 레스토랑의 존재 이유에 관해 다시 생각해봐야 한다. 중요한 건 음식이 아니라고, 바보야!

미술관 레스토랑은 미술에 관해 괜찮은 대화를 나눌, 유일하진 않더라도 최상의 기회를 제공한다. 왜냐하면, 여기서 솔직하게 말한다면, 미술이 이끌어내는 것으로 알려져 있는, 영감을 주면서 혼을 쏙 빼놓을 만한 사고의 교환을 실제로 경험하는 일이 얼마나 자주 일어나느냐는 말이다. 맞다. 그런 일은 거의 일어나지 않는다. 갤러리는 그러기에 으레 너무 조용하거나 너무 북적이기 마련이다. 그리고 앉을 만한 곳도 마땅치 않다. 레스토랑에서는 편안히 자리 잡고 앉아 자신의 내면을 보살필 수 있다. 그러면 갤러리에서 받은 인상에 젖어들어 방금 본 것들에 관해 무심히 사색할 수 있게 된다.

레스토랑에 들르는 것부터 시작해보면 어떨까? 그 효과에 의문이 들 수도 있겠지만, 가치 있는 미술관 경험은 딱 맞는 분위기에 맞추는 것과, 무엇보다도 무엇을 얻으려 미술관에 왔는지를 스스로 정하는 것에 달린 문제와 같다. 레스토랑은 이런 것을 할 수 있게 해준다. 규모가 큰 미술관에 가 있다면? 그러면 시각적 과부하를 겪지 않기 위해 미술작품 관람 중간에 레스토랑에 가서 그때까지 받은 인상을 나누는 것이 좋다. "그거 봤어?" 혹은 "그 작품 다시 한 번 볼까……?" 미술관 방문을 마치고 나면 마지막으로 한 번 더 레스토랑으로 향하라. 와인 한잔을 즐기면서 함께 관람한 사람과 최종 결론을 대수롭지 않게 끌어내도록 해보자.

그렇다. 미술관에 한 번 갈 때마다 레스토랑에 두 번 혹은 세 번 들르는 것은 어떨까? 왜냐하면 정말, 수백 점의 미술작품을 보면서 몇 시간 동안 걷는 것이 무슨 소용이냔 말이다. 우리는 너무 많은 미술을 섭취하고 그것을 소화하는 데는 너무 적은 시간을 쓰는 경향이 있다. "미술은 대화다"라고 작가 레이철 하트먼Rachel Hartman은 주장한다. 그리고 괜찮은 음료수나 맛있는 간식은 그런 상호작용을 기꺼워하도록 돕는다. 그러니 다음번에는 덜 보고 더 이야기하자. 레스토랑에서 말이다.

우리는 너무 많은 미술을 섭취하고 그것을 소화하는 데는 너무 적은 시간을 쓰는 경향이 있다.

꽃무늬
접이식 의자

우리는 앉아 있을 때 더 나은 관찰자가 된다. 그러니 미술관들이 의자, 소파, 심지어 침대처럼 긴 의자로 가득하기를 기대할 수도 있겠다. 하지만 실상은 정반대다. 미술관들은 가구를 불필요한 것으로 여기는 듯하다. 건물 전체에 의자라고는 벤치 두 개가 전부인 곳마저 있을 정도다. 혹은 약간 비꼬자면 의자라고는 경비원들 것밖에 없는 갤러리들도 있다.

한때 앉는다는 것은 미술을 경험하는 일과 분리할 수 없었다. 19세기 미술관들은 관람 속도를 늦추기 위해 전시회장에 앉을 자리를 마련해 자세히 관찰하고 묵상할 것을 장려했다. 이것은 큐레이터들이 미술관 내부를 책임지게 되면서 변했다. 큐레이터들은 관람객인 당신에게보다는 미술에 봉사하는 데 더 열성적이다. 그들은 대체로 좌석을 그리 좋아하지 않는다.

미술관들이 우리가 환영받는다는 느낌을 갖길 바란다면 앉을 자리를 충분히 마련하는 것이 쉬운 답이다. 괜찮은 의자와 소파가 있다면 좀 더 오래 머무르게 된다. 사실 그것들은 미술관이 우리가 만나고 읽고 이야기하고 편안히 쉬고 사람들을 관찰하기에 좋은 활기찬 공공 공간으로 쓰이고자 한다면 필수적인 조건이기도 하다.

하지만 앉을 자리의 부족이 미술관 단골들의 불평 중에서 수위를 차지하는 것이 현실이다. 그럼에도 행동을 취하는 미술관들은 거의 없다. 우리의 희망사항을 널리 알리고 인기 미술작품 주위에 괜찮은 의자들을 놓아달라고 요구함으로써 그들을 도와주자. 그리고 우리가 쉴 때 읽을 수 있도록 창가에 추천 미술 도서와 잡지를 비치해둔 편안한 소파를 요청하면 어떨까?

그렇게 오래 기다릴 수 없다고? 또 다른 방법이 있다. 바로 '꽃무늬 접이식 의자'다. 하나를 가져다가 약간의 설득 과정(혹시 탈장에서 회복 중이진 않으신지?)을 거치면 된다. 대다수 미술관들은 그걸 갖고 다닐 수 있게 해줄 것이다. 그러면 어디든 마음에 드는 곳에 앉으면 된다.

궁극적으로, 의자와 미술에 관해서 답해지지 않은 질문이 딱 하나 남는다. 특별히 당신의 미술관 방문에 맞춤한, 트렌디하면서도 혁신적인 접이식 의자를 만들어낼 디자이너를 고용할 만큼 기업가 정신이 살아 있는 미술관 관장이 어디 있느냐는 것이다. 오디오 가이드까지 딸린 접이식 의자를 티켓 판매소에서 빌릴 수 있다면? 성공 보장이다!

라벨 때문에 내가 멍청한 것처럼 느껴져요

미술관에서 라벨이란 미술작품 옆, 벽에 붙여둔 작은 글씨의 표지판을 말한다. 그것들에는 대개 예술가의 이름, 작품 제목, 제작 연도 그리고 사용된 재료가 적혀 있다. 그게 다다. 관객들이 좀 더 많이 알아야 한다고 여길 경우 미술관은 작품 주제나 그 외의 필요하다고 여겨지는 것에 관한 한두 개의 문장을 추가하기도 한다. 하지만 대부분은 앞서 말한 것이 전부다.

작품과 이어지려 노력하면서도 어디서부터 시작해야 할지 알 수 없는 채로 미술작품 앞에 서 있는 자신의 모습을 그려보는 건 어렵지 않을 것이다. 사실, 이런 일은 자주 일어난다. 그래서 우리들 대다수가 라벨에 의지하고 싶어하고 때때로 작품 자체를 바라보기보다 그것을 읽는 데 더 많은 시간을 쓰는 것이다.

잘 쓰인 라벨은 미술관 방문의 질을 대단히 높여준다. 그 덕분에 전시된 미술작품과 더 깊은 관계를 맺을 수 있는 것이다. 미술관 전문가 니나 사이먼Nina Simon은 이렇게 말한다. "라벨들은 우리 머릿속에 떠오른 바보 같은 질문에 답을 주고 우리와 관련된 이야기를 들려주죠. 그리고 라벨들은 단계별로 쓰여 있어요. 바쁜 사람들을 위한 단순하고 커다란 글씨의 라벨이 있고, 그 밑에는 더 많은 정보를 원하는 사람을 위한 더 자세한 라벨이 있지요."

미술관들은 거만한 어투로 라벨을 쓰는 경향이 있는데 이 때문에 생생한 설명이나 해석을 바라는 욕구가 좌절되곤 한다. 사실, 연구 결과는 "라벨 때문에 내가 멍청한 것처럼 느껴져요"가 미술관을 즐겨 찾는 많은 사람들이 경험하는 잠재된 감정이라는 것을 보여준다. 그와 동시에 전문가와 애호가 들은 작품이 스스로 말하도록 해야 한다고 말할 가능성이 높다. 그들은 라벨이란 미술의 언어에 통달하지 못한 이들을 위한 자막에 불과한 것이라고 당신을 설득하고 싶어할지도 모른다.

하지만 우리 대부분은 라벨 없이는 안 된다. 우리는 라벨 글귀의 어조, 길이, 어휘를 결정한 큐레이터에 크게 의존한다. 거기 쓰인 글의 질이 어떤 수준이든 간에 우리는 그것을 받아들이는 수밖에 없다.

런던에 있는 테이트 모던 미술관이 관람객들에게 스스로 라벨을 쓰게 해서 그것을 미술작품 옆에 붙이도록 한 적이 있다. 그렇게 하니 미술작품에 대한 놀랍고도 고무적인 관찰 결과가 나왔고 라벨은 모두가 읽을 만한 것이 되었다. 행동에 나서고 싶은 마음을 억누를 수 없다면, 포스트잇을 가져다가 스스로 라벨을 만들어보는 것은 어떨까. 그걸 미술작품 옆에 붙여놓고 어떤 일이 일어나는지 두고 보자!

질문
있으신
분?

가이드 투어에는 당신의 경험을
보람 있게 만들거나 망쳐버리는
특별한 무엇이 한 가지 있다. →

우리가 개입하고 그것에 관해 이야기를 나눌수록, 미술은 우리에게 더 많은 것을 보여준다.

무엇을 여행하느냐가 아니라 누가 안내하느냐, 즉 투어 가이드가 관건이다. 투어 가이드가 카리스마 있고, 열정적이며, 영리하고, 설명을 잘하고, 풍부한 지식을 갖고 있다면—왜 부족한 것에 만족하겠나?—그는 최악의 미술 전시라도 흥미롭게 만들 수 있다.

미술에 관해서라면, 작품이 어떤 장르에 속하는지 혹은 아티스트가 사용한 재료는 무엇인지 등 무미건조한 미술사적 사실을 늘어놓는 것은 무척 쉽다. 하지만 우리 중 다수는 그것만으로 미술을 생생히 느끼지 못한다. 그런 사실들을 매력적인 이야기와 유의미한 지혜로 바꿔놓는 투어 가이드의 능력에 깃든 비결은 무엇일까? 어느 유명 정치인이 이 드로잉을 아주 좋아했다는데 그 이유는 정확히 뭘까? 이 비디오가 우리 개개인의 일상에서 겪는 싸움에 관해 무엇을 가르쳐줄까? 효율적인 가이드들은 이처럼 사려 깊고 도

전적인 질문들을 던지고 의견을 전한다. 런던 테이트 모던 미술관의 인기 있는 투어 프로그램은 각각의 미술작품에 대해 모두의 인상과 견해를 묻는 투어 가이드들을 특징으로 한다. 그들은 그 대답을 듣고 그에 맞춰 어떤 이야기를 할지 세밀하게 조절한다.

가이드 딸린 투어가 특별해질 수 있는 장소가 딱 한 군데 있다면 그곳은 바로 미술관이다. 미술은 우리가 개입하고, 그것에 관해 이야기하고, 다른 사람들이 작품을 어떻게 보았는지 알게 되며 작품의 의미에 관해 생각을 교환할 때 우리에게 더 많은 것을 보여준다. 그렇기 때문에 늘 가이드 투어에서는 뛰어난 가이드를 만날 희망을 품고 그 기회를 노려야 하는 것이다. 안내 데스크에서 가이드를 아예 지정하는 것도 좋겠다. 뛰어난 사람들은 언제나 널리 소문이 나기 마련이다.

좀 덜 뛰어난 가이드를 배정받는다고 해서 속수무책이 되는 건 아니다. 당신도 투어의 일원으로 참여하고 있고, 그것은 그저 그런 경험을 의미 깊은 것으로 바꿀 기회가 당신에게도 있다는 뜻이다. 이렇게 하면 된다. 관람객으로서 가이드 투어에 기여하려면 무엇보다 올바른 사고방식을 가져야 한다. 질문하기를 절대 두려워하지 말고, 특히 같이 간 사람들이 묻기 무서워하는 것들을 질문하라. 아마 동료들이 (그들이 인정하든 그렇지 않든 간에) 당신에게 고마워할 것이고 그 덕분에 그들 또한 마음이 편해질 수 있다.

사실의 나열부터 가치 있는 정보 전달에 이르기까지, 당신의 가이드가 제대로 안내할 수 있도록 그를 이끄는 일에도 똑같은 방법이 적용된다. 그에게 실용적이고 관람자의 눈높이에 맞춘 질문을 던짐으로써 그렇게 할 수 있다. 이 설치작품에서 '단체로서 우리'는 무엇을 배울 수 있을까? 이 특정한 작품을 기억하려면 어떻게 해야 할까? 날카롭고 예상치 못한 질문은 가이드에게 그리고 동료 관람객들에게 경각심을 갖게 할 수 있으며 재치와 독창성 있는 대답을 이끌어낼 수 있다. 개인적인 이야기로 만들려고 애쓰는 것도 좋다. 투어 가이드에게 그의 개인적인 의견, 선호, 집착이 무엇인지 묻고 그룹의 다른 사람들도 대화에 참여하게 하라. 그러면 곧 뛰어난 투어 가이드는 혼자 훌륭하다고 되는 게 아니라는 것을 알게 될 것이다. 그 또한 팀의 일원이며 자신의 능력을 발휘하기 위해서는 당신과 다른 똑똑한 관람객들이 필요하다.

사실을 공급하기보다
가치를 전달하게 하도록
당신의 가이드를 이끌어라.

I feel wierd
bad art. Maybe I'
my own.

A few are ones
he velvet Elvis. But

감정이라는 우물

미술관에 있는 가장 호기심을 자아내는 물품들 중 하나는 방명록이다. 당신은 출구 옆에 전략적으로 놓인 독서대에서 방명록을 찾을 수 있다. 크림 빛 도는 흰색 페이지가 보이도록 펼쳐진 채 펜과 함께 놓인 방명록은 무언가 쓰도록 권유한다. 그런데 뭘 써야 하나?

트위터와 페이스북의 시대에, 방명록은 시대착오적인 것으로 여겨지기 쉽다. 트윗이나 게시물을 쓸 수 있는데 왜 실제로 무언가를 적겠는가? 그럼에도 방명록은, 특히 미술관에서는, 여전히 원하는 사람이 많다. 방명록은 관람객들로 하여금 방금 본 훌륭하거나 지루하거나 너무나 놀라운 미술에 관한 자신들의 생각을 표현하게 해준다. 그리고 방명록이 왜 성공작인지를 진정으로 설명해주는 것은 이 덕분에 마침내 우리가 미술관에 대꾸할 기회를 갖게 된다는 데 있다.

미술관 방문은 개별적인 경험일 수 있다. 우리는 주로 홀로 그리고 고요히 작품 앞에 선다. "우~"나 "아~" 같은 감탄사도, 박수도 없다. 그런데 다른 관람객들의 미술관 경험에 대해 정말로 알고 싶다면 방명록이 그런 흥미로운 기회를 제공해줄 수 있다. 방명록은 멋진 열린 공간으로, 젊은 사람들과 나이 든 사람들, '미술 바보'와 전문가가 미술관과 거기 전시된 미술에 관해 그들이 느낀 즐거움, 제안들, 농담과 비판을 나누는 곳이다.

미술관 방명록을 읽으면 전율이 느껴진다. 그것은 재미있고, 영감을 전하며, 유익하다. 거기서는 세 문장 이하의 짧은 글로 쓰인 미술과 미술관에 관한 대중의 강한 의견을 알 수 있다. 역사학자 보니 모리스Bonnie Morris는 많은 방명록을 조사한 후 이렇게 썼다. "이 방명록들은 감정의 우물이다. 공공 공간에 놓인 익명의 글쓰기로서, 이것은 가장 겸허하면서도 가장 위험한 감정의 배출이라 할 수 있다. 어떤 것은 술 취한 사람이 건 전화 같은 문학적 자질을 갖춘 반면 다른 것은 노벨 평화상에 비할 정도의 감동적인 힘을 갖고 있다."

다음에 미술관에 방문하면 서명을 남기기만 하지 말고 방명록을 '읽어'보라. 방금 당신이 본 것에 관한 흥미로운 반추로서, 미술관을 떠나기 전에 늘 마지막에 들르도록 하라. 절대 실망하지 않을 것이다.

예술가를
방해해주세요

오노 요코Ono Yoko의 전시 〈당신을 위한 거예요It's for you〉
는 전화기를 전시했다. 전화기가 울릴 때 우연히 그 옆에
있게 된다면 오노 요코와 라이브로 이야기를 나눌 기
회를 가질 수 있었다. 그저 수화기만 들면 그만이었다.

예술가에게 말을 건다는 것은 특별한 기회처럼 들리
는데, 사실이 그렇다. 위대한 예술가들은 자신들의
예술에 대해 놀랍고도 영감에 찬 통찰을 전할 수 있
다. 특히 그들 스스로의 언어를 통해 작품이 진정으
로 살아날 수 있다. 그들은 창작한다는 것이 어떤 것
인지 당신이 이해하고 심지어 느끼도록 할 수 있으며,
그럼으로써 미술에 관해 즉각적인 감각을 전달할 수
있다.

한번은 어느 미술관이 곧 열릴 전시회를 준비하는 예
술가를 관람객들이 관찰할 수 있도록 했다. 심지어
"예술가를 방해해주세요"라고 쓰인 표지판까지 세워
놓았다. 이런 기회, 혹은 말하자면 이런 '행동 지침'은
드문 만큼 흥미진진하다. 일반적으로 미술관들은 예
술가들과 친분을 쌓을 기회를 만드는 데 별다른 노력
을 들이지 않는다. 약력도, 제공된다면 말이지만, 짧
기 일쑤고 그나마 형식적이다. 미술관이 하고자 한다
면 예술가들과의 비디오 인터뷰 같은 것을 보여줄 수
있을 테지만, 예술가들의 목소리를 들을 기회는 드물

다. 그 결과 예술가가 미술 위를 부유하는 신비스러
운 존재인 것처럼 느껴진다.

미술관들은 미술을 예술가와 분리해두는 것을 좋아
하지만 이 때문에 속지 말 일이다. 예술가를 알고자
하는 것은 인간이라면 기본적으로 느끼는 관심사며
이는 미술 이면에 존재하는 흥미로운 것을 엿보게 해
준다. 예술가의 생각, 망설임, 추측, 개인적인 철학 그
리고 인생사를 아는 것은 작품을 이해하는 데 필수
적이다.

예술가와 개인적으로 생각을 교환하는 것은 직접적
으로는 불가능할 수 있다. 그렇지만 예술가를 움직이
는 힘이 무엇인지를 더 깊이 이해할 수 있는 다른 방
법들이 있다. 온라인에 접속해 당신이 보러 갈 작품
을 만든 예술가의 인터뷰를 본다든지 하는 식으로 미
술관 방문을 준비하라. 혹은 레스토랑에서 읽을거리
로 예술가가 쓴 글을 갖고 가라. 그리고 미술관을 방
문하는 동안 스마트폰을 사용해 더 많은 정보를 검색
해보는 것도 좋겠다. 작품을 보는 동안 그 작품을 만
든 예술가의 녹음된 이야기를 듣는다면 그건 마치 정
찬에 좋은 와인 한잔을 서빙 받는 일과 같을 것이다.
그러지 않는다는 게 실은 애석한 일이라는 걸 알게
될 수도 있다.

해골, 사과들 그리고 병 하나

한 저명한 미술관이 한번은
정물화를 이렇게 정의했다.
"움직이지 않거나
죽어 있는 것 전부 다." →

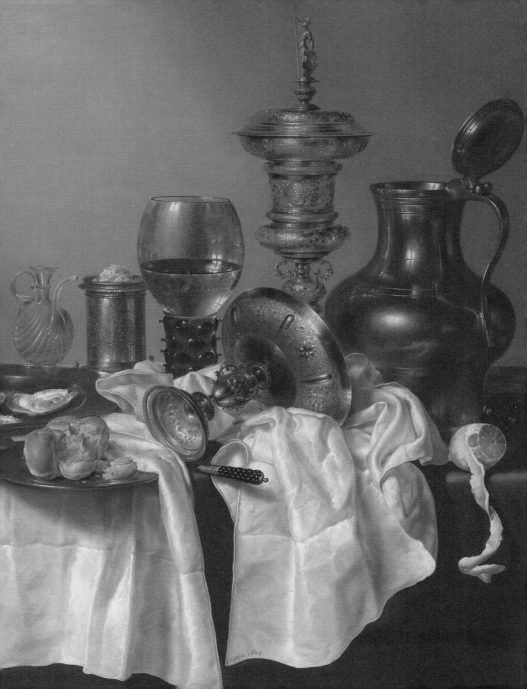

좀 더 정확하게, 정물화는 일상의 사물들을 잘 정돈하여 묘사한 회화나 사진을 말한다. 꽃, 음식 혹은 병부터 좀 더 노골적인 아이템으로는 해골이나 죽은 돼지 같은 것들이 포함된다. 한때는 미술 장르 중 가장 낮은 자리를 차지하고 있던 정물화는 위계의 사다리를 올라 오늘날까지 의미 있는 장르로서 살아남았다. 정물화가 한 점이라도 없는 미술관을 찾기가 어려울 정도다.

"풍경화가 순식간에 스쳐 지나간 장면과 기억에서 온다면 정물화는 형태와 패턴이 가진 관능에서 온다." 화가 로버트 겐Robert Genn의 말이다. 이 말이 시적으로 들릴지는 몰라도, 예술가이거나 미술 전문가가 아닌 당신이 미술관에서 정물화를 마주하게 되면 아마도 당신은 그저 물건을 보고 있다고 느낄 것이다. 정물화가 확실히 자리 잡은 장르이기 때문에 으레 별다른 설명이 필요하지 않다고 여기는 미술관의 태도 또한 정물화를 이해하는 데 도움이 되지 않는다.

그럼에도 해골, 사과들 그리고 병 하나를 이해하고자 하는 열정을 가진 이들을 위해—그리고 그러는 동안 다소 도움이 되기 위해—여기 세 가지 힌트가 이 호기심을 자아내는 장르를 이해하기 시작하는 용기를 북돋아줄 것이다.

1

정물화 전체를 한데 묶어주는 한 가지 특징은 그것이 색채, 형태, 질감을 감각적인 구성으로서 독창적으로 결합하고자 하는 목적을 지니고 있다는 사실이다. 밝은 노란색 레몬이 짙은 붉은색 와인이 담긴 빛나는 디캔터(술을 옮겨 담는 장식용 병 종류) 옆에 놓인 데서 즐거움을 느낀다면, 그 기쁨은 환상적인 것이 될 수 있다.

3

진정한 정물화 예술가들은 물건을 정말 중요한 것으로 만들고 싶어한다. 그들은 당신이 사람들이나 풍광이 아닌, 사물과 그것이 지닌 본질과 관계 맺기를 원한다. "사물을 베껴 그리는 것은 아무것도 아니다. 화가는 사물들이 자신 안에서 일깨우는 감정을 표현해내야 한다"라고 앙리 마티스는 주장했다. 최상의 경우, 정물화는 당신이 시든 백합과 사랑에 빠져 삶의 무상함을 충분히 느끼도록 해준다.

2

예술가들은 정물화의 사물들을 상징적인 의미를 담아 고르는 경향이 있다. 잘린 꽃이나 썩어가는 과일은 삶의 덧없음을 상징한다. 이국적인 조개껍데기는 부ᄨ에 따라붙는 허영심을 나타낸다. 상징주의의 사용은 정물화를 쉬운 퍼즐에서 진정 불가사의한 수수께끼로 만들 수 있다. 필요하다면 스마트폰을 꺼내들고 예술가 전시된 그림에 그린 물건들을 통해 전달하고 싶어 한 메시지가 무엇인지에 관해 실마리를 찾아봐도 좋겠다. 그리고 만일 해골이나 양초가 너무 쉬운 문제라고 생각한다면, 현대의 정물 사진을 몇 점 찾아보도록 하라. 그러면 분명 좀 더 짐작하기 어려운 상징주의와 마주하게 될 것이다.

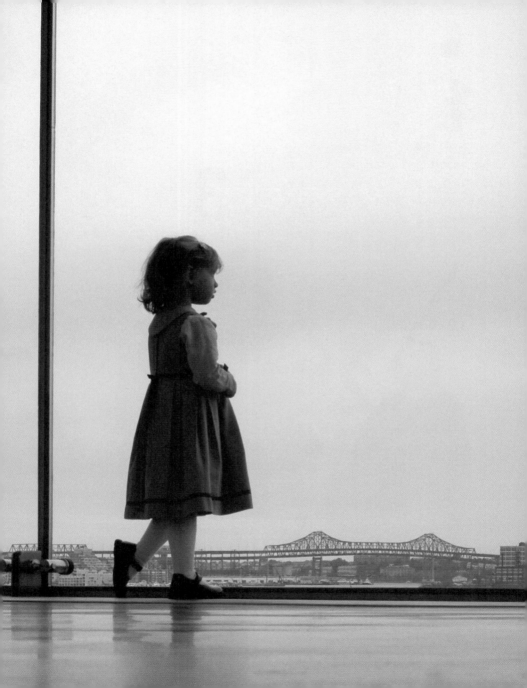

바깥을 안으로 데려오기

미술 순수주의자들은 갤러리의 창문이 집중을 흐트러뜨린다고 본다. 그래서 많은 미술관들이 갤러리의 창문들을 막아둔다. 화이트큐브의 에티켓은 바깥세상을 바깥에 그대로 두는 것이다. 그 결과 미술관 창문으로 밖을 보는 일이 당신의 방문을 더 흥미롭게 할 수 있다는 것을 결코 경험할 수 없을지도 모른다.

한번은 거트루드 스타인이 이렇게 말했다. "나는 미술관에서 창밖 바라보는 걸 늘 좋아했어요. 다른 어떤 곳에서 창밖을 보는 것보다 완벽한 경험이죠." 화가 피에르 보나르Pierre Bonnard는 파리 루브르 박물관을 방문한 후 이렇게 주장하기까지 했다. "그 박물관에서 가장 좋았던 점은 창문들이었다." 실상, 갤러리 창문을 통해 세상을 바라보는 것에는 뭔가 특별한 점이 있다. 하지만 그게 정확히 뭘까?

미술은 집중과 주의력을 요구한다. 위대한 예술—그리고 불가피하게도 끔찍한 미술 또한 마찬가지인데—앞에 섰을 때 이따금 시선을 돌리면 부담이 덜어진다. 좋은 위치에 자리 잡은 창문이 그런 기회가 될 수 있다. 창문을 '집중하지 않을' 기회로 사용하라. 예를 들어 누군가 차를 주차하는 데 어려움을 겪고 있는 장면처럼 일상적이면서도 재미있는 것을 보면, 곧 더 많은 미술작품을 볼 수 있는 상태가 될 것이다.

화이트큐브 갤러리들은 전 세계적으로 다 똑같아 보인다. 그럴 때 창문은 바깥세상을 안쪽으로 끌어들임으로써 당신이 어디 있는지 상기시켜 준다. 도시의 번잡스러움이 미술관을 편안하고 평화로운 곳으로 느끼도록 할 수도 있고, 혹은 날씨가 전시된 작품에 '지방색couleur locale'을 더할 수도 있다(독일 작가 안젤름 키퍼Anselm Kiefer의 우울한 그림들을 이해하는 데 춥고 흐린 날씨만큼 좋은 것도 없다). 주변 환경을 사려 깊게 받아들이면 당신의 미술 경험이 더 강렬해질 수 있다.

미술관의 창문에 좋은 점이 더 있을까? 예술가 해럴 플레처Harrell Fletcher에 따르면 그렇다. "미술관 안에서 바라보는 창밖 풍경은 미술관이라는 공간의 본질상 더욱 두드러져 보이기 마련이다. 당신이 바깥을 바라볼 때, 스스로 마음속에 확립한 생각의 틀 때문에 사물들을 새롭게 볼 수 있다. 방금 본 미술을 현실 세계 속 당신 자신의 삶에 어떻게 적용할 것인가, 저 바깥은 크고 작은 일들을 어떻게 이해하느냐의 문제다."

감각을 다독이고, 삶이 흘러가는 것을 바라보고 혹은 철학적인 경험을 하는 것. 미술관 창밖을 바라보면 언제나 무언가를 얻을 수 있다. 다음번에는 그림을 대하듯 창문을 바라보면 어떨까.

여기
왜
왔어요?

지식, 관심사, 사전 경험,
선입관. 다시 말해,
당신이 미술관에 올 때
갖고 오는 것들이다. →

이 모든 것들이 당신이 미술관을 둘러볼 때 하는 것, 생각하는 것, 느끼는 것에 심대한 영향을 미친다. 연구자 존 포크John Falk에 따르면 이것이 미술관 방문을 매우 개인적으로 만든다고 한다. 수백 명의 사람들을 인터뷰한 후, 포크는 미술관 관람객의 다섯 가지 정체성을 밝혔다. 각각은 사람들이 미술관을 방문하는 서로 다른 개인적인 목표를 나타낸다.

조력자형

만일 당신이 신경 쓰는 누군가가 당신의 미술관 방문을 부추겼다면 당신은 조력자형일 가능성이 높다. 그 사람은 당신의 배우자, 친구 혹은 친척일 수 있을 텐데, 그가 누구이든 당신은 그들이 의미 있는 사회 경험을 하길 바란다. 그들과 어울려 다니면서 잡담하고 레스토랑에 가고, 때때로 전시회를 휙 둘러보도록 하라.

경험 추구형

상징적 의미를 지닌 작품을 좋아하고 꼭 봐야 할 작품을 찾아다니는가? 환영한다! 경험 추구형인 당신은 아마도 버킷리스트("가봤음, 해봤음")를 체크하고 있을 것이다. 사진 찍는 걸 잊지 말고 스릴을 즐기라.

재충전형

당신이 재충전형이라면, 당신은 이곳에 원기를 회복하기 위해—육체적으로, 지적으로 혹은 감정적으로—왔을 것이다. 당신에게 미술관은 활기를 되찾고 '그 모든 것에서 벗어나기' 위한 곳이다. 당신의 방문은 영적인 것이라고 할 수 있을 정도다. 미술관의 감각, 분위기 그리고 세상사와 동떨어진 듯한 느낌을 만끽하기 위해서는 조용할 때 방문하는 것이 최고다.

탐험가형

특정 전시를 보러 온 것이 아니라 좀 더 일반적으로 당신의 지적인 호기심을 충족시키기를 바라고 있다면 당신은 탐험가형일 가능성이 높다. 당신은 자기 의견이 확고한 편이며 스스로의 방식을 찾는 데 익숙하다. 사람이 붐비는 전시회나 가이드 투어를 피하라. 그런 것들은 당신에겐 너무 제한적일 수 있기 때문이다. 하지만 라벨들을 읽는 것은 좋다. 거기서 많은 것을 배울 수 있을 테니까.

전문가형

예술가, 교육자, 큐레이터 그리고 그 외 미술 전문가들. 포크는 당신을 전문가라 부른다. 당신은 이 책을 읽을 가능성이 낮지만, 만일 그럼에도 읽고 있다면, 미술관 방문법에 관한 더 이상의 지시는 필요 없다. 미술관을 돌아다니는 법을 스스로 찾는 데 아무 어려움이 없을 테니 말이다.

당신이 미술관을 찾는 정확한 이유에 대해 별다른 생각을 해보지 않은 경우가 많을 것이다. 당신이 말로 꺼내기 힘든 이유에 대해서 잠시 여유를 갖고 숙고해보면 흥미로운 통찰을 얻게 될지도 모른다. 포크의 '방문 동기에 따른 정체성'은 미술관을 어떤 전략을 갖고 방문하는 것이 당신에게 가장 잘 맞는지를 알아내는 데 강력한 단서를 전한다. 그에 따르면, 이 다섯 가지 중 하나는 당신에게 들어맞는다. 그러니 한 가지를 고르고 스스로를 좀 더 잘 이해해 그에 따라 행동해보자. 이것을 보람찬 방문을 위한 개인적인 성공 레시피라고 생각해보라.

엽서도
살 수 있어요

미술작품 중 일부가 "엽서도 살 수 있습니다"라는 눈에 띄는 표지판과 함께 나와 있는 미술관이 있다. 이걸 보면 궁금증이 생긴다. 이것은 일종의 승인 표시일까? 당신이 좋아하는 그림의 미니어처를 집에 가지고 갈 수 있으니 극적인 이별은 염려하지 말라는 미술관의 배려인 걸까? 아니면 볼일을 다 보고 나면 미술관 숍에 들르라고 다정하게 일러주려는 것뿐일까?

미술관 숍은 대개 당신이 미술관을 떠나기 전에 마지막으로 들르는 곳이다. 갤러리에서 미술에 심취한 후에 미술관 숍은 당신을 다시 현실로 되돌려 놓는다. 앤디 워홀의 손가락 인형부터 에드바르 뭉크Edvard Munch의 「절규」를 풍선으로 만들어놓은 것에 이르기까지 미술관이 판매하는 대량생산된 '키치'에 압도될 수 있다. 하지만 미술관의 상품을 아무 생각 없는 재밌거리나 필요악이라고 완전히 무시하지는 말자. 괜찮은 미술관 숍은 당신의 미술관 방문을 가치 있게 만드는 데 결정적인 역할을 할 수 있다. 그 방법은 이렇다.

잘 갖춰진 가게는 당신이 갤러리 안에 있을 때 좀처럼 느낄 수 없던 풍족한 기분을 갖게 해준다. 예술가들과 그들의 작품에 대한 강력한 분석과 마음을 사로잡는 이야기들로 그렇게 된다. 그게 바로 당신이 생각

을 바꿔 미술관 숍을 방문해야 하는 이유다. 잘 쓰인 전시 카탈로그든 통찰력 있게 쓰인 예술가의 약력이든, 당신이 보려는 것과 관련 있는 무언가를 골라라. 괜찮은 장소—의자라면 더할 나위 없겠다—를 찾아 그걸 읽음으로써 미술관 방문을 준비하라. 그러면 갤러리에서 보내는 시간이 더욱 보람차게 될 것이다. 더 좋은 방법은 책을 사서 갤러리에 가져가는 것이다. 작품 바로 앞에서만큼 미술에 관해 무언가를 읽기에 더 좋은 장소는 없다.

미술관 숍을 진지하게 여길 이유는 또 있다. 미술관을 다녀온 기억이 확실한 형태를 띠는 데는 시간이 필요하다. 만일 당신이 미술관에 다녀온 후 그 경험에 대해 충분히 곱씹어본다면 그 시간을 가치 있게 기억하게 될 가능성이 높다는 연구 결과가 밝혀졌다. 화장실 거울에 당신이 좋아하는 그림을 담은 엽서를 붙여두는 것 또한 그러한 방안이 될 수 있다. 키치이든 아니든, 기념품은 이렇게 의미를 전달하는 중요한 역할을 한다. 그것들은 당신의 미술 경험을 확장하고 그것을 소화하도록 하며, 마침내 호감을 갖고 기억하게 만든다. 기념품이 미래의 기억이 된다고 여겨보는 건 어떨까.

찰리 파커를 들으며

폴록 그림 감상하기

로스코의 색면 회화를 보면서
미니멀리즘 음악가 모턴 펠드먼Morton
Feldman의 음악을 듣는 충격적인
경험을 한 적이 있는지? →

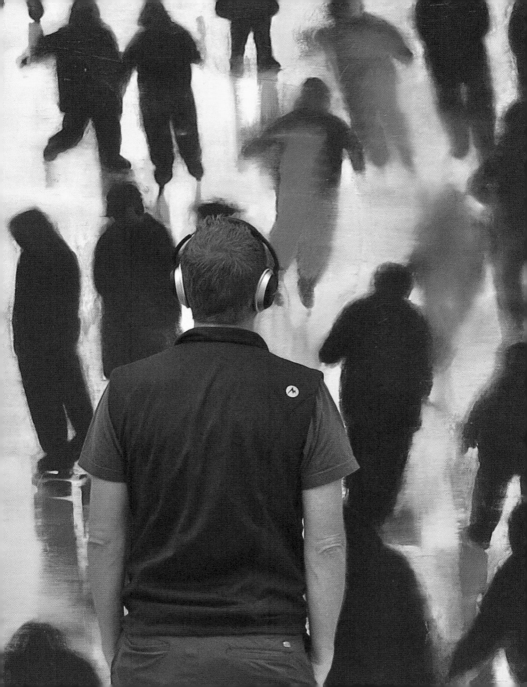

혹은 찰리 파커Charlie Parker의 음악을 듣는 것이 잭슨 폴록의 드립 페인팅(물감을 뿌려서 그린 추상화)을 감상하는 시각적 길을 열어준다는 것을 알고 있는지? 아니라고? 음악을 미술과 짝지어본 적이 한 번도 없다면, 완전히 새로운 세상이 당신을 기다리고 있음을 알아두자.

화이트큐브 에티켓에 따라, 침묵은 미술관 안에서 지켜야 할 황금률로 여겨진다. 많은 사람들이 미술관을 미술 사원처럼 느끼는 것도 그래서다. 그게 당신이 추구하는 바라면, 그건 그것대로 좋다. 하지만 우리 중 대다수는 완벽한 고요 속에서 커다란 공간에 있는 것을 불편하게 느낀다. 경비원의 숨소리를 고스란히 들을 수 있을 정도로 조용할 때 사람들이 속삭이기 시작한다면, 당신은 지나친 고요함이라는 게 무엇인지 감 잡을 수 있을 것이다. 우리의 뇌가 음악을 색채와 형태에 연결할 수 있다는 것은 잘 알려진 사실이다. 그러니 음악 좀 틀면 어떤가? 미술관이 고요함의 원칙을 그처럼 철저하게 고수할 특별한 이유는 없다. 그렇다고 걱정할 필요는 없다. 미술관을 디스코장으로 바꾸려고 하는 건 아니니 말이다. 적절히 다루기만 한다면 소리는 사람들이 편안히 느끼고, '쉿' 하는 소리를 들을 걱정을 좀 덜고 이야기를 나눌 수 있는 적절한 분위기를 만들어준다.

음악 혹은 주변 음향은 우리가 미술을 달리 볼 수 있도록 해준다. 특히 음악이 눈앞의 작품에 대한 깊은 이해를 끌어내는 경우, 미술의 감정적인 면과 주제 및 극적인 면모를 부각시키고 고취할 수 있다. 예를 들어 빙하가 쪼개지는 장면의 소리—볼륨은 낮게, 거의 들리지 않을 정도로—는 북구 미술을 감상하는 당신의 경험을 밝히는 불꽃이 될 수 있다.

미술관 안에서는
지나친 고요함이라는 것이
존재할 수도 있다.

음악은 미술의 감정적인 면과 주제 및 극적인 면모를 부각시키고 고취할 수 있다.

미술관 측에서 재생 버튼을 누를 때까지 기다릴 수 없다고? 당신 스스로 할 수 있는 일이 있다. MP3 플레이어나 스마트폰을 챙겨라. 그리고 당신이 방문하는 미술관에 어울리는 특정 분위기에 맞춰 음악을 골라라. 스스로 디제이가 되는 것이다. 당신에게 통하는 음악이 무엇인지는 스스로 잘 알 테니 말이다. 미술관에 음악을 갖고 가서(반드시 이어폰을 사용할 것) 음악이 당신의 미술 경험에 어떤 영향을 미치는지 살펴보라. 어떤 곡이 효과가 있고 어떤 것이 그렇지 않은지 알아내라. 축하한다. 당신은 당신만의 개인적인 학습곡선을 탄 셈이다.

다음번 방문을 준비할 때는 어떤 작품을 마주할지에 대해 좀 더 구체적으로 생각하라. 그리고 그 작품들을 위한 미니 사운드트랙을 골라 자신만의 플레이리스트를 만들어라. 곧 당신은 미술과 음악이 깜짝 놀랄 만한 한 쌍을 이루는 데 도전하게 될지도 모른다. 미술작품을 예상치 못한 각도에서 생각하게 만드는 그런 음악 말이다. 혹은 소리와 이미지를 하나의 통합체로서 생각하기 시작한 것을 발견하게 될 수도 있다. 하지만 조심하자. 음악과 미술을 짝짓는 일에 몰두한 나머지 어떤 음악도 곁들이지 않고 미술작품 앞에 서 있으면 마치 무성영화를 보고 있는 것 같은 느낌이 들 수도 있으니 말이다.

미술관은 친구를 만나고,
전시된 작품에 영향을 받아
인생에 관한 의미 있는 대화를
나누기에 더없이 좋은 장소가
될 수 있다.

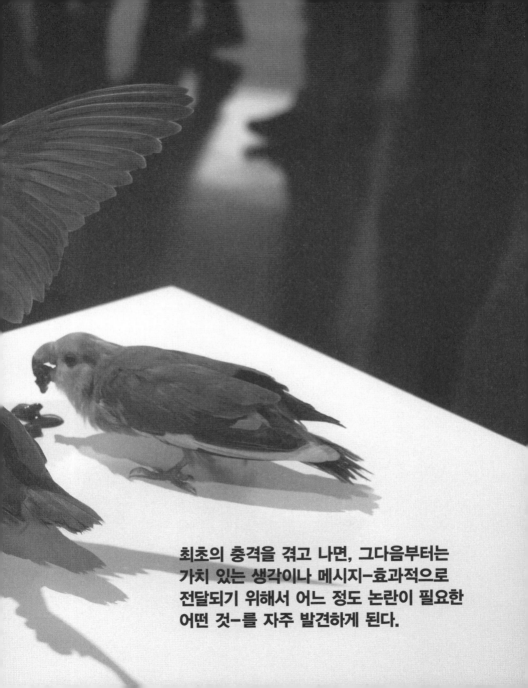

최초의 충격을 겪고 나면, 그다음부터는
가치 있는 생각이나 메시지-효과적으로
전달되기 위해서 어느 정도 논란이 필요한
어떤 것-를 자주 발견하게 된다.

미술작품 앞에 서서
그것을 관찰한다고 해서
반드시 그것을 이해하게
되지는 않는다.

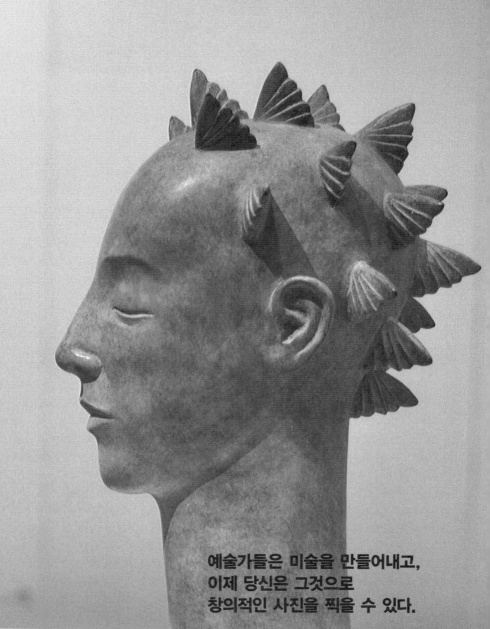

예술가들은 미술을 만들어내고,
이제 당신은 그것으로
창의적인 사진을 찍을 수 있다.

단 몇 점의 미술작품을 진정으로
아는 데에 시간을 들여라.
미술관을 체크리스트가 아닌
일종의 메뉴라고 생각하라.

갈 만한 가치가 있는 미술관들

이 책은 보람찬 미술관 방문을 위한 도전이 당신에게 달려 있다고 말한다. 하지만 당신이 만족하려면 물론 미술관에도 그만큼의 책임이 있다. 여기 이 책이 제안하는 것과 같은 기회를 제공하는 미술관들을 무작위로 선택해 소개한다.

갤러리 가이드를 만날 수 있는 곳은?
74쪽 → 미술에 관해서 저에게 물어보세요
뉴욕의 구겐하임 미술관은 미술관 전체에 갤러리 가이드를 배치하고 있다. 그들은 일대일 대화를 통해 미술을 경험하는 아주 특별한 기회를 제공한다.

작품에 손을 대볼 수 있는 미술관은 어디?
60쪽 → 그는 부드러우면서도 단단하게 느껴졌다
파리의 루브르 박물관은 원래 맹인과 시각장애인을 위해 만들어진 '터치 갤러리'를 두고 있다. 하지만 이곳은 곧 일반 관람객들이 전시된 조각품들을 직접 만져봄으로써 완전히 새로운 (그리고 눈을 가린!) 경험을 할 수 있는 멋진 곳이 되었다.

커피를 마시며 미술작품을 감상할 수 있는 미술관은?
78쪽 → 미술은 대화다
네덜란드 츠볼러에 있는 푼다티에 미술관은 갤러리 최상층에 커피 바를 두고 지친 다리를 더 이상 움직이기 힘들어하는 관람객들에게 충분한 카페인을 공급하는 것을 자랑으로 한다.

어린아이가 아트 가이드로 활약하는 멋진 경험을 가능하게 하는 미술관은?
48쪽 → 완벽한 해독제
뉴욕 현대미술관에서는 아이들이 만든 오디오 투어인 '어른 없는 모마MoMA'를 즐길 수 있다. 열 살 이하 아이들이 분석한 미술작품들이 소개되며, 아이들은 구성, 미술의 깊은 의미 그리고 왜 어떤 미술작품들은 그처럼 이상하게 보이는지 같은 주제들에 관해 아이들 특유의 독특하고 걸러지지 않은 시각을 공유한다. 이것은 미술관의 명시적 허가 없이 만들어진 비공식 투어로서 온라인에서 다운받을 수 있다.

내가 놓치지 말아야 할, 카리스마 넘치고 열정적이고 영리하면서도 명확한 투어 가이드는 무엇일까?

86쪽 → 질문 있으신 분?

'뮤지엄 핵Museum Hack'은 뉴욕의 메트로폴리탄 미술관에서 이뤄지는, 매우 상호적이고 전복적이고 비전통적인 미술관 투어 프로그램이다. 이 일탈적인 투어 가이드 집단은 열띤 스토리텔링과 군침 도는 가십을 특징으로 하는 미술관 모험으로 당신을 이끈다. 이 투어는 가장 회의적인 관람객조차 미술 애호가로 돌리려는 시도를 통해 미술관의 개성을 강조한다.

나쁜 미술을 알아보는 법을 어디서 배울 수 있을까?

32쪽 → 아름다움과 엉터리

보스턴에 있는 나쁜 미술 미술관The Museum of Bad Art, MOBA은 모든 형태의 나쁜 미술을 수집, 보존, 전시, 찬양하는 데 전념하는 세계 유일의 미술관이다. 이 미술관은 최악의 미술을 폭넓은 관객에게 전달하려 하기에, 나쁜 미술이 무엇인지에 대한 전모를 발견하고 배울 수 있는 최고의 기회가 될 것이다.

편안히 앉을 수 있는 갤러리는 어디일까?

82쪽 → 꽃무늬 접이식 의자

바젤 근처에 있는 바이엘러 재단에는 모네의 「수련 연못」에 바쳐진 아름다운 갤러리가 있다. 여기서 당신은 편안한 소파에서 느긋하게 쉴 수 있다. 개인을 위한 비공개 관람회에 초대된 것 같은 기분이 들 정도다. 모네의 명작과, 바닥에서 천장까지 이어진 유리창 너머로 보이는 바깥의 실제 수련이 완벽한 짝을 이룬다.

어떤 미술관 경비원이 나를 가장 놀라게 할까?

22쪽 → 미술관의 눈

미니애폴리스에 있는 워커 아트센터에 방문해 한 발로 균형을 잡고 있거나 요가 자세를 잡고 있는 경비원을 발견한다면, 그건 토드 발타조르Todd Balthazor일 가능성이 높다. "나는 늘 스트레칭을 해요"라고 그는 말한다. "꼭 그렇게 해야 해요. 안 그러면 뻣뻣해지거든요." 늘 집중하기 위해, 그는 관람객의 옷을 암기하는 것 같은 자신만의 방식을 개발했다. 토드에게는 굉장한 이야깃거리가 많다. 덧붙여, 그는 자신의 자전적인 만화를 위한 소재를 찾기 위해서도 관찰하기를 멈추지 않는다. 이 만화는 미술관 웹사이트에서 볼 수 있다.

바깥을 내다보기에 좋은 미술관 창문이 있는 곳은?

98쪽 → 바깥을 안으로 데려오기

보스턴 현대미술관The Institute of Contemporary Art, ICA은 바닥에서 천장까지 이어지는 유리창이 미술관 북쪽 벽 전면을 차지하고 있다. 이곳은 동쪽 갤러리와 서쪽 갤러리를 연결하는 별도의 공간이기 때문에 소파들 중 하나에 앉아 바깥으로 보이는 항구의 아름다운 경치를 즐기면서 전시 내용에 흠뻑 젖어들 수 있는 완벽한 기회를 제공한다.

더 읽을거리

존 암스트롱·알랭 드 보통, 『알랭 드 보통의 영혼의 미술관』, 문학동네, 2013
"미술계의 자기 지시적 문화를 뒤집어, 이 책은 사람들이 '자기 자신의 더 나은 버전'에 접근하도록 돕는 '치유적 매체'로서 미술에 접근하는 매우 신선하고 색다른 접근 방식을 제안한다." _『퍼블리셔스 위클리』

신시아 프리랜드, 『과연 그것이 미술일까?』, 아트북스, 2002
"미학 이론부터 디지털 이미징에 이르는 모든 것, 고야에서 데이미언 허스트에 이르는 모든 예술가를 개괄하는 이 책은 빠르게 진행되는 일곱 개의 챕터로 묶여 있다. 프리랜드는 그것 자체로 겁을 주지 않고 불가해한 미술 담론을 충분히 친숙하게 만든다." _『퍼블리셔스 위클리』

존 포크, 『정체성과 미술관 관람자의 경험Identity and the Museum Visitor Experience』, Lef Coast Press, 2009
"존 포크는 관람자의 경험에 철저하게 집중하여 미술관과 그 관객의 관계에 관한 우리의 이해를 변화시키는 데까지 나아간다." _나네트 마시쥔Nannette Maciejunes

보니 피트먼Bonnie Pitman, 『미술의 힘에 불을 붙여라 — 미술관에서 관람자의 참여를 증진시키기Ignite the Power of Art: Advancing Visitor Engagement in Museums』, Dallas Museum of Art Publications, 2011
"『미술의 힘에 불을 붙여라』는 미술관에 관람객과의 연결성이라는 불꽃을 일으킨다. 이 저작은 기억할 만하고 의미 깊은 관람객 참여 경험을 추구하는 모든 미술관들에게 영감을 준다." _셸리 크루거 와이스버그Shelley Kruger Weisberg

에이미 휘태커, 『미술관 다리: 미술 앞에서의 피로와 희망 Museum Legs: Fatigue and Hope in the Face of Art』, Hol Art Books, 2009
"휘태커의 미술관에 관한 반짝거리는 묵상은 마음에 쏙 드는데다 무시하기도 힘들다. 그녀는 우리가 어떻게 경이로움이라는 감각을 유지할 수 있을지, 그리고 후원자가 군림하려 들지 않는 관계 맺기에 관해 미술관이 어떻게 그 본질을 재발견할 수 있을지를 설명한다. _조너선 지트레인 Jonathan Zittrain

제리 살츠, 『시끄럽게 견지하기Seeing Out Loud』, The Figures, 2003
"제리 살츠는 관람자, 무지한 사람, 애호가 그리고 적의 시각에서 미술을 바라본다. 그의 글쓰기는 놀랄 정도로 열정적이지만 감상성은 배제하고 있다." _프란체스코 보나미Francesco Bonami

니나 사이먼, 『참여형 미술관 The Participatory Museum』, Museum 2.0, 2010
"선언문과도 같은 낭랑함을 갖춘 『참여형 미술관』은 다가올 몇 십 년간 미술관의 실천과 관람객의 경험에 변화를 일으킬 만한 잠재력을 갖고 있다." _에릭 시겔Eric Siegel

미리엄 엘리아Miriam Elila, 『우리는 갤러리에 간다We Go to the Gallery』, 독립 출판, 2013
"최근에 아이들을 데리고 갤러리에 간 적이 있는지? 그럴 때 쉽고 단순한 언어로 작품을 설명해주는 데 어려움을 겪었는지? 그렇다면 그런 어색한 순간들은 이제 끝났다. 미리엄 엘리아는 부모와 어린아이(하지만 주로 부모들)가 동시대 미술을 이해하기 쉽도록 통속 소설에 버금갈 만큼 재미있고 다채로운 책을 썼다." _미리엄 엘리아

이미지 출처

검은 그림을 보고 있는 남자
Frenci ©
www.flickr.com/photos/
36804213@N02/6872445466/
in/pool-museu/

갤러리 안의 여자
Nickolai Kashirin ©
www.flickr.com/photos/
nkashirin/6995428632

「모나리자」의 사진을 찍고 있는 사람들
Giorgio Galeotti
www.flickr.com/photos/
fotodispalle/6187011138

벤치에서 자고 있는 커플
Anna Kucherova

로스코 작품을 바라보는 여자
Jeff Suhanick

그림을 보고 있는 남자
Marius Vieth
www.neoprime.de

1. 미술관의 눈
 Library of Congress

2. 천천히, 하지만 꾸준히 걸어라
 Kevin Dooley ©
 www.flickr.com/photos/
 pagedooley/10734758835

3. 사람이 없는 그림들
 Ryan Baumann

4. 미술이라는 사건이 일어날 때
 Alex Ford ©
 www.flickr.com/photos/
 alex_ford/3197685033

5. 아름다움과 엉터리
 Arie Odinocki

6. 미술이 끝나고
 세상이 시작되는 곳
 Christopher Mejia

7. 할 수 있다면 놀라게 해 봐
 Damien Derouene

8. 하지만, 이게 미술인가요?
 Damien Derouene

9. 아직 만나지 못한 친구들
 Tim Schreier

10. 머릿속에 들러붙은 껌
 inside of your brain
 René den Engelsman

11. 완벽한 해독제
 Huub Louppen

12. 현실은 내 활동 무대로 기능한다
 Ngader ©
 www.flickr.com/photos/
 ngader/283114579

13. 미술관의 영혼
 Larry Closs

14. 인체가 적나라하게 드러나다
 Kristin Van den Ede
 www.flickr.com/photos/
 kristinvandeneede

15. 그는 부드러우면서도 단단하게 느껴졌다
 Damien Derouene

16. 무제 #3, 1973
 Johan Idema

17. 사진 촬영 금지!
 Bill Holmes

18. 미술관은 미술을 위한 묘지만은 아니다
 Nathan Williams ©
 www.flickr.com/photos/simi-
 ant/277297562/in/photostream/

19. '셀카'라는 말이 생기기 전
 Kevin Dooley ©
 www.flickr.com/photos/
 pagedooley/4595276262

20. 미술에 관해서 저에게 물어보세요
 Damien Derouene

21. 속도를 늦춰주세요
 Sorkin ©
 www.flickr.com/photos/
 sorkin/3333319378/in/
 set-7215761734112O574

22. 미술은 대화다
 Sharon Mollerus ©
 www.flickr.com/photos/
 clairity/3571805791

23. 꽃무늬 접이식 의자
 Brian Jeffery Beggerly ©
 www.flickr.com/photos/
 beggs/34117210

24. 라벨 때문에 내가 멍청한 것처럼 느껴져요
 THX0477 ©
 www.flickr.com/photos/
 59195512@N00/4329128880/

25. 질문 있으신 분?
 Witold Riedel

26. 감정이라는 우물
 Rachel Leah Blumenthal

27. 예술가를 방해해주세요
 See-ming Lee ©
 www.flickr.com/photos/
 seeminglee/3988318885

28. 해골, 사과들 그리고 병 하나
 Rijksmuseum

29. 바깥을 안으로 데려오기
 Tjook ©
 www.flickr.com/photos/
 tjook/5176521048

30. 여기 왜 왔어요?
 Andrew Brannan ©
 www.flickr.com/photos/
 andybrannan/3593456861/

31. 엽서도 살 수 있어요
 Skagens Museum ©
 www.flickr.com/photos/
 skagensmuseum/9932651325

32. 찰리 파커를 들으며 폴록 그림 감상하기
 Torbakhopper ©
 www.flickr.com/photos/
 gazeronly/10412144466

그림을 보고 있는 커플
Robert Couse-Baker ©
www.flickr.com/photos/
29233640@N07/12859956864

무언가 먹고 있는 새들
Amy Huggett

설치작품을 보고 있는 커플
Itinerrance

조각을 보고 있는 여자
Paul Stevenson
www.flickr.com/photos/
pss/5274132701/in/pool-museu/

모네 작품을 보고 있는 남자
Andres Fernandez

우리가 미술관에서 '인증 사진'을 남길 때 놓치는 몇 가지

미술관 관람은 이제 꽤 일상적인 일이 된 것 같다. 어느 전시회에는 인파가 몰려 관람을 위해서는 오픈 시간 전부터 줄을 서야 한다는 소식이 들려오기도 하고, 예전에는 외국에 나가야만 볼 수 있었던 작품들을 들여온 대형 전시회도 심심치 않게 열린다. '핫하다'는 전시회 소식을 챙겨 가며 다 관람하기가 벅찰 정도다. 하지만 '미술관' 하면 여전히 거리감을 느끼는 사람이 있는 것도 사실이다. 결국 미술관에 가는 것은 영화관 가는 것과는 다른 일이니까 말이다.

하얀 벽에 둘러싸인 깔끔하고 천장 높은 공간은 위압감까지는 아니더라도, 이제부터 뭔가 '다른' 일이 일어날 거라는 기대감을 갖게 한다. 뭔가 '예술적'인 것을 보고 감동을 받으리라는 기대감. 그런데 그 기대감은 한 시간쯤 후 아픈 다리와 아무것도 느끼지 못했다는 데 대한 실망감으로 돌아올지도 모른다. 이 책은 그런 경험을 한 사람들, 그럼에도 미술관에 가서 즐거움을 느끼고 싶은 사람들을 위해 쓰였다.

자화상이나 정물화, 풍경화 같은 장르에 대한 소개에서부터, 미술관에 가면 왜 다리가 아픈지, 다리가 아플 땐 어떻게 해야 하는지 같은 실용적인 정보에, 「무제 No. 3」 같은 제목이 달린 정체를 알 수 없는 그림 앞에서 어떻게 대처해야 하는지 같은 감상법에 이르기까지, 『미술관 100% 활용법』은 미술관을 충분히 이용하고 미술을 제대로 감상할 수 있는 알찬 팁들을 제공한다. 미술관 레스토랑에 한 번이 아니라 두 번 들러도 좋지 않겠느냐는 조언과 미술관을 나서기 전 마지막으로 들른 아트숍에서 마음에 드는 작품을 담은 엽서를 구입해 미술관에서 받은 감동을 집으로 옮겨 가라는 제안은 특히 마음에 와 닿았다.

최근 사진 촬영을 허용하는 미술관들이 늘어나고 있는 추세인데, 사진 한 장을 찍을 때도 '왔노라 보았노라' 식의 '증거 남기기'에 머무르는 대신 작품에 대한 자신의 경험을 사진에 담으라는 것, 또한 모든 것을 보려고 욕심내지 말고 한 점의 작품이라도 진정한 교감을 나누는 게 중요하다는 조언은 특히 새겨들을 만하다. "미술은 벽에 걸려 있는 사물이 아니라 그것을 보는 사람과 만날 때에만 일어나는 사건"이니, 결국 중요한 것은 미술관에 방문한 '나'의 마음가짐일 테다.

책의 제목이 말하는 것처럼, 이 책은 실제로 활용할 때 가치를 갖는 '실용서'다. 책장을 덮고 밖으로 나가자. 시내의 가까운 미술관도 좋고 정원이 잘 꾸며져 있는 좀 멀리 떨어진 미술관도 좋겠다. 어디든 가서 이 책의 여러 제안들 중 한두 가지를 실천해보자. 결국 미술관 관람 경험을 기억에 남는 것으로 만드는

일은 스스로 할 수밖에 없다. 조금 더 노력을 기울이면 얻을 수 있는 경험의 가치가 한껏 올라간다. 스마트폰 덕분에 그런 노력을 기울이는 것이 예전보다 훨씬 쉬워졌다. 관심 가는 작품의 작가 이름을 검색해보고, 사진을 찍고, 미술관 앱을 다운 받아 미술관에서 무료로 제공하는 오디오 가이드를 들어보자. 그러면 미술관을 나온 다음 이전보다 좀 더 풍부한 경험을, 오래 남는 기억을 갖게 되었음을 실감할 수 있을 것이다.

미술관
100%
활용법

| 1판 1쇄 | 2016년 10월 10일 |
| 1판 3쇄 | 2021년 2월 25일 |

지은이 요한 이데마
옮긴이 손희경
펴낸이 정민영
책임편집 김소영
편집 임윤정
디자인 최정윤
마케팅 정민호 김도윤 최원석
제작처 더블비(인쇄) 신안제책사(제본)

펴낸곳 (주)아트북스
출판등록 2001년 5월 18일 제406-2003-057호
주소 10881 경기도 파주시 회동길 210
대표전화 031-955-8888
문의전화 031-955-7977 (편집부) 031-955-2696 (마케팅)
팩스 031-955-8855
전자우편 artbooks21@naver.com
트위터 @artbooks21
인스타그램 @artbooks.pub

ISBN 978-89-6196-272-8 03600

이 도서의 국립중앙도서관 출판예정도서목록(CIP)은 서지정보유통지원시스템 홈페이지
(http://seoji.nl.go.kr)와 국가자료공동목록시스템(http://www.nl.go.kr/kolisnet)에서
이용하실 수 있습니다.(CIP제어번호: CIP2016022308)